# 사부작 사부작
# 에뚜알의 핸드메이드

YoungJin.com **Y.**
영진닷컴

# 사부작 사부작
# 에뚜알의 핸드메이드

**ISBN** 978-89-314-6192-3

**독자님의 의견을 받습니다.**

이 책을 구입한 독자님은 영진닷컴의 가장 중요한 비평가이자 조언가입니다. 저희 책의 장점과 문제점이 무엇인지, 어떤 책이 출판되기를 바라는지, 책을 더욱 알차게 꾸밀 수 있는 아이디어가 있으면 팩스나 이메일, 또는 우편으로 연락주시기 바랍니다. 의견을 주실 때에는 책 제목 및 독자님의 성함과 연락처(전화번호나 이메일)를 꼭 남겨 주시기 바랍니다. 독자님의 의견에 대해 바로 답변을 드리고, 또 독자님의 의견을 다음 책에 충분히 반영하도록 늘 노력하겠습니다.

**이메일 |** support@youngjin.com

**주소 |** (우)08505 서울시 금천구 가산디지털2로 123 월드메르디앙벤처센터2차 10층 1016호
(주) 영진닷컴 기획1팀

파본이나 잘못된 도서는 구입하신 곳에서 교환해 드립니다.

**STAFF**

**저자** 에뚜알(이셋별) | **총괄** 김태경 | **기획** 임정원 | **진행** 최윤정 | **디자인** 임정원 | **편집** 강창효
**영업** 박준용, 임용수, 김도현 | **마케팅** 이승희, 김근주, 조민영, 김예진, 이은정
**제작** 황장협 | **인쇄** 제이엠

ARTS & CRAFTS

프로 취미러, 프로 사부작러를 위한

# 사부작 사부작
# 에뚜알의 핸드메이드

에뚜알(이셋별) 지음

YoungJin.com Y.
영진닷컴

# ♥ CONTENTS ♥

## PART 1
# 매일을 기록하다

### 일기는 숙제가 아니에요

(1) 다이어리 종류 • 012

(2) 다이어리 꾸미기 스타일 • 013

(3) 나만의 다이어리 고르는 방법 • 015

### 오늘은 특별한 날!

(1) 다이어리 꾸미기 팁. 레이아웃 • 016

(2) 다이어리 꾸미기 팁. 색감 맞추기 • 023

(3) 테마에 맞춰 다이어리 꾸미기 • 033

(4) 색다르게 다이어리 꾸미기 • 039

### * 보너스 페이지 *

에뚜알의 세삐공방 에피소드 • 050

## PART 2
# 마음을 표현하다

### MADE 01 부모님 사랑해요!

테마 1 : 부모님 그림 그리기 • 055

테마 2 : 용돈 봉투 만들기 • 058

테마 3 : 효도복권 쿠폰 만들기 • 065

### MADE 02 우리 우정 영원히

테마 1 : 커플 키링 만들기 • 073

테마 2 : 미니 생일 카드 만들기 • 077

테마 3 : 수첩 표지 꾸미기 • 082

### * 보너스 페이지 *

에뚜알의 작업 테이블 소개 • 087

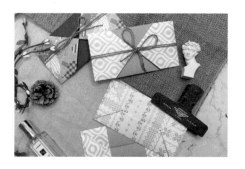

## PART 3
## 나는 특별하다

### 나도 인싸가 될 수 있을까?
### 너, 그거 어디서 샀어?

MADE 01 폰케이스 꾸미기 · 092

MADE 02 손거울 꾸미기 · 100

MADE 03 필통 꾸미기 · 104

MADE 04 책갈피 만들기 · 109

### * 보너스 페이지 *

에뚜알은 어디서 배울까? · 119

## PART 4
## 나도 할 수 있다

### 나도 문구 제품을 만들 수 있을까?

MADE 01 떡메모지 만들기 · 124

MADE 02 그림으로 스티커 만들기 · 127

MADE 03 사진으로 스티커 만들기 · 131

### 다꾸러들은 어디서 구매할까?
### 너도 나도 다꾸러

인스타그램 · 136

유튜브 · 140

일러스트. 김웃

# 프롤로그

안녕하세요! 저는 고등학교 때부터 디자인 전공으로 회사 생활 6년을 거쳐 현재는 사랑스러운 샴고양이 모카 주인님을 모시며 사료값을 벌고 있는 집사이자 인스타그램(@eddu_r_)과 유튜브(에뚜알의 세삐공방)에서 활동 중인 다꾸러, 그리고 에뚜알의 세삐공방 브랜드를 운영중인 문구 디자이너 에뚜알입니다.

어릴때부터 손으로 사부작거리는 걸 무척이나 좋아했는데 이런 좋은 기회가 생겨 책을 집필하게 되어 영광입니다.

처음 제안을 받고 설레고 의욕 넘치는 저를 우주 최고 열정쟁이라고 해주셨던 팀장님! 그만큼 정말 많은 노력과 애정을 담은 이 책이 드디어 세상에 나오게 된다니 꿈만 같아요. 무려 10년 전인 고3때부터 나만의 책을 쓰는 것이 꿈이었는데, 이렇게 이룰 수 있어 행복합니다.

캘리그라피, 프랑스 자수, 데코덴, 레진아트, 미니어처 만들기, 다이어리 꾸미기 등 손으로 할 수 있는 모든 것들을 좋아해 시작한 취미들이 한두 가지가 아니었습니다. 그렇게 레진아트는 자격증까지 취득했고, 이것이 세삐공방을 만들고 유튜브가 생기게 된 첫 시작이었습니다.

1년 후 에뚜알 계정을 만들며 다이어리 꾸미기를 시작하였고 지금의 에뚜알의 세삐공방이 완성되었습니다. 이 책은 이렇게 자칭 프로 취미러라고 할 정도로 많은 취미를 가지고 있던 제가 배웠던 다양한 것들을 담은 가장 에뚜알스러운 책이랍니다.

매일매일 똑같이 흘러가는 지루한 일상에서 힐링이 될 수 있는 나만의 취미를 갖는다는 것은 너무 행복한 일인 것 같아요. 잘하지 않아도 괜찮아요. 내가 행복하려고, 즐기려고 하는 게 취미잖아요! 그저 그 시간만큼은 누구의 방해도 없이 온전히 나를 위한 시간이 될 수 있는 취미 생활. 그러한 시간을 이 책과 함께 같이 즐겼으면 좋겠습니다.

저처럼 하루종일 집에만 있어도 심심하지 않은 프로 사부작러, 좀 더 재밌고 쉬운 취미를 골고루 체험해 보고 싶으신 분들께 이 책을 추천합니다. 우리 모두 행복한 사부작러가 되어 봅시다!

Part 01.

# 매일을 기록하다

새해를 맞이해 다이어리를 써 보겠다고 다짐한 뒤 이것저것 잔뜩 구매했는데 막상 책상에 펼쳐 두니 막막하기만 하다고요? 매일 똑같은 일상을 일기로 적으려고 하니 재미가 없나요? 다이어리 꾸미기, 너무 잘하려고 할 필요없어요. 내가 좋아서 시작한 다이어리 꾸미기니까 꾸미는 자체로 즐거우면 되지 않을까요? Part 01에서 배워 볼 방법들로 여러분들이 조금 더 쉽고 꾸준하게 다이어리를 꾸미며 기록하면 좋겠습니다. 어릴 적 방학 숙제만 같던 일기 쓰기, 이제는 에뚜알과 함께 쉽고 재밌게 나만의 취미로 만들어 봅시다.

# 재료 및 준비물

꾸미기 전, 기본적으로 준비해야 할 재료 및 도구들을 소개할게요.
이 재료 및 도구들은 많은 분들이 궁금해하셨던 에뚜알이 자주 사용하는 아이템입니다.

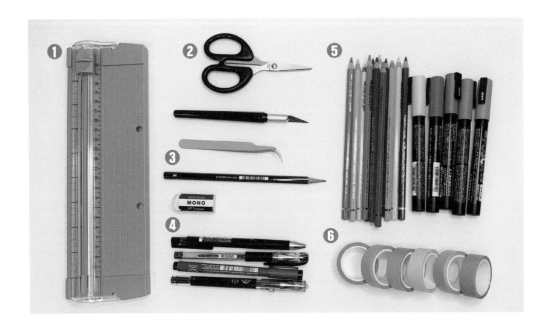

## 1. 종이 재단기

종이 재단기는 꼭 있어야 하는 도구는 아니지만 있으면 아주 편리한 도구로, 자가 없어도 종이를 반듯하게 자를 수 있습니다.

## 2. 가위와 아트칼, 트위저

꾸미기를 할 때 가장 기본적인 도구들입니다. 일반 커터칼이 아닌 아트칼을 사용하는 이유는 좀 더 섬세한 작업을 할 때 편리한 장점이 있기 때문입니다. 그렇다고 꼭 아트칼만 사용해야 하는 것은 아닙니다.

트위저는 핀셋이라고도 하며 작은 스티커를 붙이거나 파츠를 붙일 때 손으로 하는 것보다 섬세하게 붙일 수 있습니다.

## 3. 연필과 지우개

간단한 꾸미기가 아닌 복잡한 꾸미기를 할 때에는 꾸미기 전에 미리 연필과 지우개를 이용해 스케치를 하면 틀리지 않고 꾸밀 수 있어요. 손그림을 그리거나 글씨 꾸미기를'할 때 주로 사용합니다.

## 4. 검은색 펜

검은색 펜은 굵기별로 장단점이 있어 꾸미기에 따라 사용하는 굵기가 다릅니다. 대체적으로 다이어리 등 글씨를 쓸 때는 0.3mm 굵기를, 그림을 그리거나 굵은 테두리 글씨를 꾸며 줄 때는 0.5mm 굵기를 많이 사용합니다.

## 5. 채색 도구

색연필, 마카, 형광펜, 물감 등 본인에게 편한 채색 도구를 고르면 됩니다. 가장 추천하는 채색 도구는 누구나 쉽게 사용할 수 있는 색연필입니다.

## 6. 마스킹테이프

일반 테이프와 다르게 접착력이 강하지 않아 떼었다 붙였다 해도 종이가 상하지 않아 꾸미기에서 종종 쓰이는 도구입니다. 또한 디자인이 다양해 다이어리 꾸미기에도 아주 유용합니다.

 **★TIP★** 검은색 펜의 경우 많은 분들이 나에게 맞는 펜을 찾기 힘들어합니다. 제가 자주 쓰는 검은색 펜들을 장점과 함께 소개해 드릴게요.

**자바 셀렉트 0.38mm**
얇은 펜으로 일반적인 필기나 다이어리를 쓸 때 가장 적합한 펜입니다. 저렴한 가격이며 리필심으로도 구매가 가능해 가성비 또한 좋습니다. 필기하는 펜은 끊김이 없는 펜을 선호합니다. 셀렉트는 끊김이 없는 것이 가장 큰 장점이기에 추천해 드립니다.

**스테들러 피그먼트 라이너**
얇은 굵기부터 두꺼운 굵기까지 다양한 굵기를 고를 수 있는 펜입니다. 이 펜의 장점은 번짐이 없는 편이라 연필로 스케치를 한 후 깔끔하게 선을 따라 그릴 때 유용하다는 것입니다. 추천하는 굵기는 0.1mm, 0.3mm, 0.5mm, 0.8mm입니다.

**페이퍼메이트 잉크조이 0.5mm**
자바 셀렉트보다 두꺼운 잉크펜으로 아주 부드러운 필기감을 가지고 있습니다. 필기할 때 얇은 펜보다는 두꺼운 펜을 선호하는 분들께 추천합니다. 또한 컬러가 다양해 꾸미기용으로도 적합한 펜입니다.

 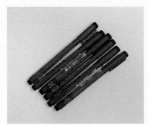 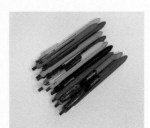

자바 셀렉트 0.38mm | 스테들러 피그먼트 라이너 | 페이퍼메이트 잉크조이 0.5mm

# 일기는 숙제가 아니에요

"에뚜알님, 다이어리를 쓰고 싶은데 꾸준히 하기가 어려워요." "에뚜알님도 매일 쓰시는 게 힘들지 않으세요?"
당연히 저도 힘들죠! 매일 똑같은 일상 속에서 다이어리를 매일 꾸준히 쓴다는 것은 누구나 쉽지 않은 일입니다.
여러분, 일기는 숙제가 아니에요! 제가 쉽고 재밌게 나에게 맞는 다이어리 꾸미기를 하는 방법을 알려 드릴게요.

## (1) 다이어리 종류

다이어리의 종류는 생각보다 많아요. 우선 여러 가지 종류를 보며 마음에 드는 다이어리를 찾아보세요.

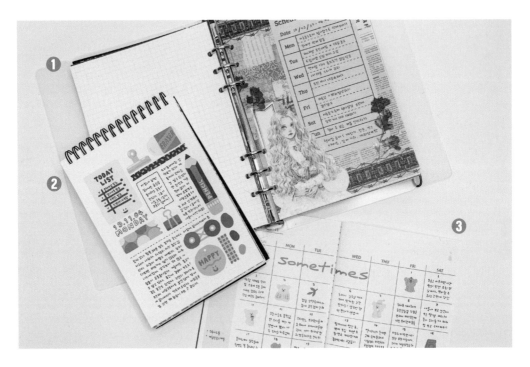

### 1. 6공 다이어리 / 바인더 다이어리

유행은 돌고 돈다! 6공 다이어리의 유행이 다시 돌아오면서 많은 분들이 사용하는 다이어리입니다. 속지를 내가 원하는 대로 넣었다 뺐다 하는 장점을 가지고 있지만 휴대하면서 틈나는 대로 일정 정리를 하기에는 불편하다는 단점이 있습니다.

### 2. 스프링 노트

4~5mm 크기의 모눈으로 이루어진 노트인 경우가 대부분입니다. 일정 관리가 아닌 하루하루 일기를 쓰거나 다꾸를 하기에 편리한 노트입니다. 모눈으로 된 속지이기 때문에 글씨를 쓰거나 꾸미기를 할 때 유용합니다.

### 3. 만년 다이어리

날짜가 적혀 있지 않은 다이어리로 대체로 1월부터 사용할 수 있는 일반 다이어리와는 다르게 원하는 날짜부터 사용할 수 있는 다이어리입니다. 대개 먼슬리, 위클리, 프리 노트의 구성으로 되어 있습니다.

## (2) 다이어리 꾸미기 스타일

다이어리 꾸미기에는 각자만의 스타일이 있습니다. 크게 키치, 빈티지, 캐릭터, 심플 등으로 나뉘며 자신의 취향에 맞는 스타일을 정하면 꾸미기에 필요한 스티커, 메모지, 마스킹테이프 등 재료들을 구매할 때 편리합니다.

다이어리 꾸미기 스타일이란 전문적으로 누군가가 분류한 것이 아닌 같은 취미를 공유하는 사람들끼리 모여 만든 다이어리 꾸미기 주제에 가깝습니다. 이 주제에 맞게 하나씩 도전해 보면서 나와 가장 맞는 스타일을 골라 보세요.

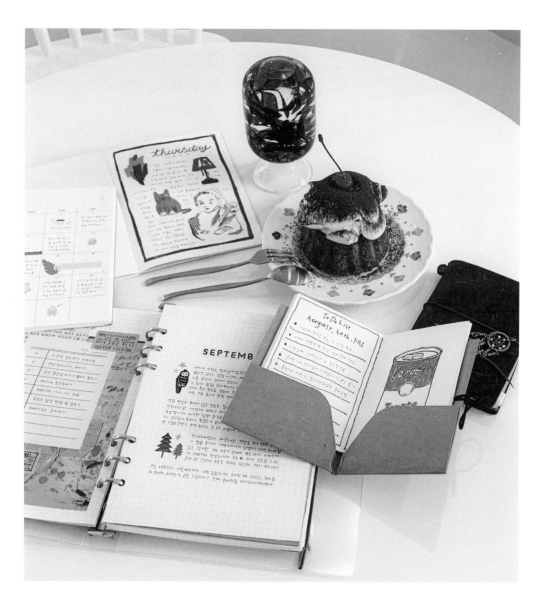

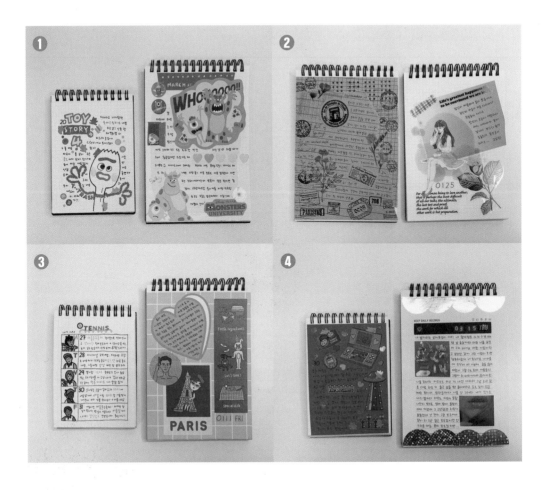

## 1. 캐릭터

귀엽고 아기자기한 캐릭터를 좋아하는 분들이 많이 선호하는 스타일입니다. 캐릭터 하나로만 꾸며도 아기자기한 다이어리가 되므로 초보자가 쉽게 접할 수 있는 꾸미기 스타일입니다.

## 2. 빈티지

말 그대로 오래된 느낌의 꾸미기 스타일입니다. 옛날 빛바랜 영문 서적의 한 페이지를 오려 붙인다든지 크라프트 재질의 스티커, 도장을 사용하여 꾸미는 스타일입니다. 비교적 식물이나 인물 아이템들을 많이 사용합니다.

## 3. 심플

에뚜알이 좋아하는 스타일입니다. 큰 특징이 있는 것은 아니지만 단순하고 깔끔한 꾸미기 스타일입니다. 사실 가장 포괄적인 스타일로 키치+심플 또는 빈티지+심플 등 모든 꾸미기 스타일에 녹여낼 수 있는 스타일입니다. 이 스타일의 특징은 과하지 않는 레이아웃으로 꾸미는 것입니다.

## 4. 키치

사전적인 의미로는 '하찮은 예술'이라는 뜻으로, 다이어리 꾸미기를 좋아하는 사람들 사이에서 만들어져 분류된 스타일입니다. 비비드한 컬러감과 레트로한 이미지의 스티커나 메모지, 마스킹테이프를 이용해 화려하고 신비로운 느낌의 꾸미기 스타일이 많습니다.

## (3) 나만의 다이어리 고르는 방법

앞서 설명한 다이어리 종류와 스타일을 생각하며 나에게 꼭 맞는 다이어리를 골라 보려고 합니다. 마지막으로 나의 일기쓰는 습관을 먼저 찾아볼까요?

누구나 똑같은 일상으로 한 장 가득 일기장을 채워 꾸미기는 어렵습니다. 더군다나 오리고 붙이고 꽤나 많은 시간과 공이 들어가는 데일리 꾸미기는 겁부터 나는 경우가 많죠. 이런 분들께는 먼슬리/위클리 다이어리를 추천합니다. 하루하루 반복되는 일상이나 중요한 일정 등은 먼슬리와 위클리 다이어리를 사용하며 여행이나 특별한 날, 생각이 많은 날 등 일기 내용이 많은 날에는 프리노트 다이어리를 사용합니다.

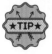

| 내용 | 스타일 | 다이어리 종류 |
| --- | --- | --- |
| 일기 내용이 많아요 | 키치, 빈티지, 캐릭터,심플 | 프리 노트<br>6공 다이어리 |
| 일기 내용이 적당해요 | 캐릭터, 심플 | 위클리<br>6공 다이어리 |
| 내용보다는 일정 관리 위주로 하고 싶어요 | 캐릭터, 심플 | 먼슬리<br>6공 다이어리 |

# 오늘은 특별한 날!

누구나 매일같이 반복되는 일상, 그런 일상 중에 특별한 일이 생긴다면? 예쁘게 꾸며서 가득가득 추억을 기록해 간직하자구요! 나의 소중한 추억을 특별하게 만들어 봅시다! 나에게 맞는 다이어리를 골랐다면 이제 본격적으로 꾸며 볼까요? "다이어리를 꾸밀 때 배치가 너무 어려워요", "통일된 느낌의 다이어리를 쓰고 싶은데 저는 그게 안돼요" 하는 분들! 여기 주목하세요! 다이어리 꾸미기에서 어려웠던 점을 에뚜알과 함께 배워 봐요.

## (1) 다이어리 꾸미기 팁, 레이아웃

레이아웃이란 책이나 신문, 잡지 따위에서 글이나 그림을 효과적으로 정리하고 배치하는 일을 말합니다. 나도 금손 다꾸러처럼 다이어리를 꾸미고 싶어서 스티커며 마스킹테이프며 떡메모지며 잔뜩 구매했는데, 막상 꾸미려니 어떻게 배치해야 하는지 모르겠다 하시는 분들! 주목하세요. 여러 가지 레이아웃을 이용해 같이 다이어리를 꾸며 봅시다.

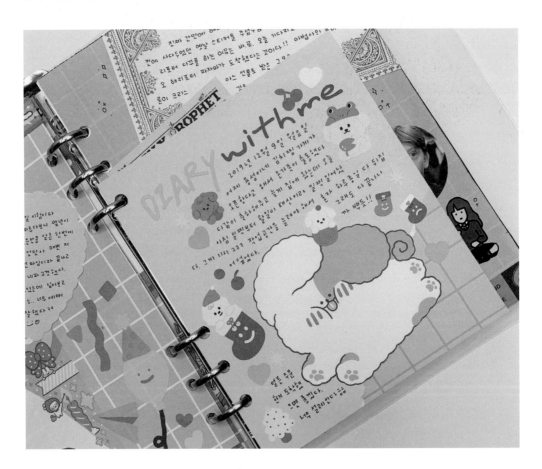

## 가로 방향의 안정적인 레이아웃

대, 중, 소의 오브젝트가 모두 있으며 가장 안정적인 레이아웃으로, 정돈되면서 깔끔한 다꾸 레이아웃입니다. 가로 방향으로 다꾸하기 편한 6공 다이어리를 사용하시는 분들께 추천해요.

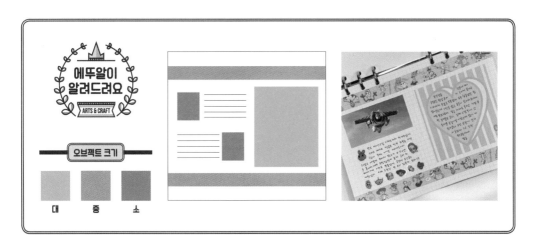

**1.** 다이어리 위와 아래에 마스킹테이프를 붙여 줍니다.

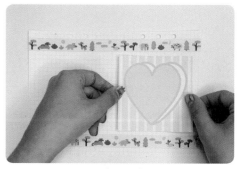

**2.** 마스킹테이프를 붙인 안쪽 공간에 맞는 떡메모지를
오른쪽에 붙여 줍니다.

**3.** 작은 스티커들을 여러 개 붙여서 한 덩어리로 만들어
줍니다. 이때 크기에 맞는 큰 스티커를 하나만 붙여
도 된답니다.

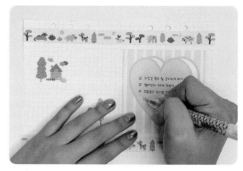

**4.** 떡메모지에는 오늘 해야 할 일 체크 리스트나 감명깊
은 책의 구절 등 간단한 내용을 적어 줍니다.

**5.** 붙여 놓은 스티커 옆으로 일기 내용을 적어 줍니다.
이때 글 내용을 스티커와 평행이 되도록 채워 주면
안정감 있는 레이아웃의 다꾸가 완성됩니다.

 레이아웃 오브젝트 크기에 맞춰 한 가지 아이템으로만 채
울 필요는 없습니다. 작은 요소들을 모아 덩어리로 만들면
중간 크기의 요소가 되기도 합니다.

## 세로 방향의 가장 보편적인 레이아웃

중, 소로만 구성되어 있는 레이아웃입니다. 가장 보편적으로 쉽게 응용할 수 있으며, 어떤 다이어리에도 구애받지 않고 활용할 수 있어요.

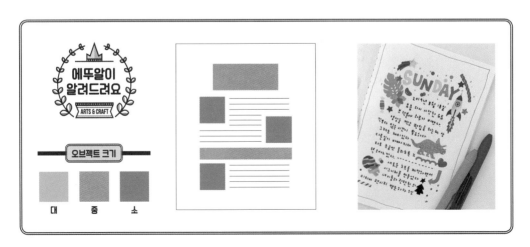

**1.** 날짜 스티커를 이용해 가장 중심이 되는 '중' 공간의
위치를 잡아 줍니다.

**2.** '소' 공간을 큰 스티커로 위치를 잡아 줍니다.

**3.** 길쭉한 '중' 부분에는 마스킹테이프를 이용합니다.

**4.** 큰 스티커로 위치를 잡아 준 '소' 부분을 아주 작은
스티커들로 풍부하게 꾸며 줍니다. 이때, 너무 과하게
붙여 레이아웃 공간을 넘어가지 않도록 주의합니다.

**5.** 맨 처음 위치를 잡아 두었던 날짜 스티커 주변을 작
은 스티커로 더 꾸며 줍니다.

**6.** 일기 내용을 적어 줍니다. 이때 중간 부분이나 앞뒤
내용이 많이 바뀌는 부분을 점선으로 나눠 주면 깔끔
해 보입니다.

## 두 페이지를 사용하는 레이아웃

대, 중, 소로 구성되어 있는 레이아웃입니다. 한 페이지만 사용해서 꾸미는 보편적인 다꾸가 아닌 두 페이지를 같이 꾸며 풍성한 다이어리로 만들어 봅시다.

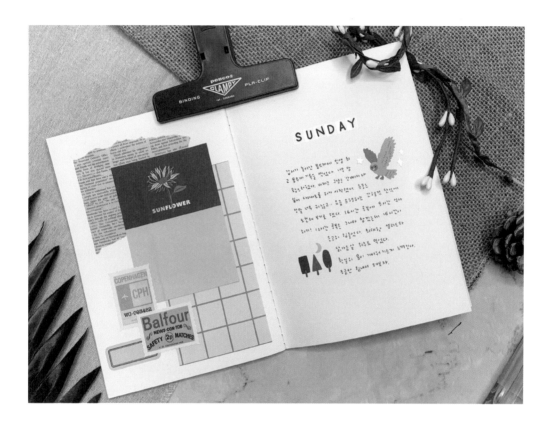

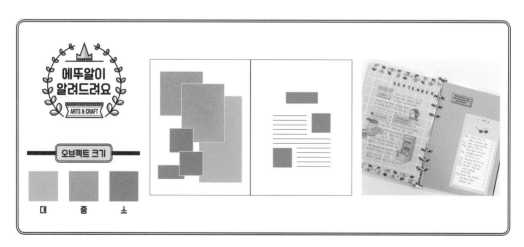

**1.** 레터링 패턴지를 필요한 부분만큼 삼각형 모양으로 찢어 줍니다.

**2.** 삼각형의 세 면을 모두 찢어진 느낌으로 다듬어 준 후 위치를 잡습니다.

**3.** 모눈 패턴지를 레이아웃 크기에 맞게 오려 붙여 줍니다.

**4.** 그 위로 떡메모지를 붙여 줍니다. 이때, 떡메모지가 얇아 아래 겹치는 패턴지가 비칠 수 있으니 떡메모지를 2장 겹쳐 붙여 줍니다.

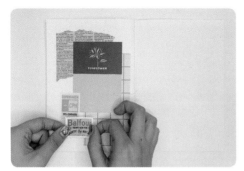

**5.** 왼쪽 페이지의 마무리 작업으로 스티커를 붙여 '소' 부분을 채워 줍니다. 이때 서로 조금씩 겹쳐 붙여 주는 것이 포인트입니다.

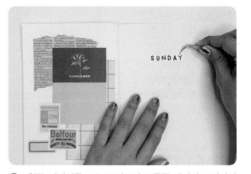

**6.** 왼쪽 페이지를 모두 꾸몄으니 오른쪽 페이지로 넘어와 꾸며 줍니다. 알파벳 스티커로 요일을 표시합니다.

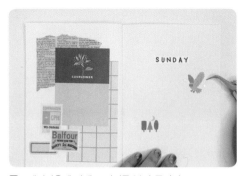

**7.** 레이아웃에 맞게 스티커를 붙여 줍니다.

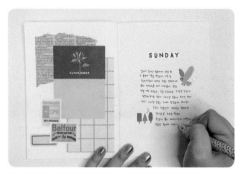

**8.** 빈 공간에 일기 내용을 써 주면 완성입니다.

## (2) 다이어리 꾸미기 팁, 색감 맞추기

다이어리를 꾸밀 때 색감을 통일하면 깔끔하게 꾸밀 수 있어요. 이때 색감을 한 가지로 맞춰야 하는지, 여러 가지 색들을 조합해야 하는지, 서로 어울리는 색들이 무엇인지 머리가 아프죠? 에뚜알이 도와드릴게요!

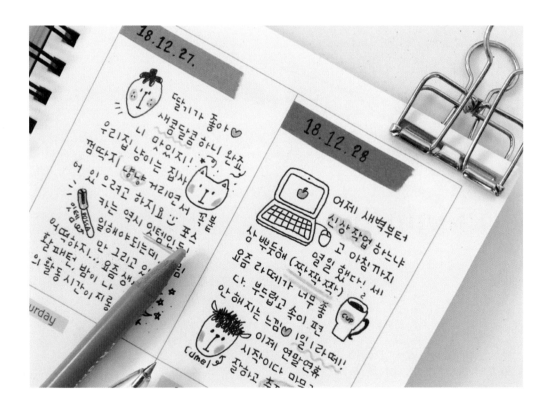

## 한 가지 색으로 통일하기

내가 좋아하는 색 또는 계절에 맞는 색 한 가지로만 다이어리를 꾸며 봅시다.

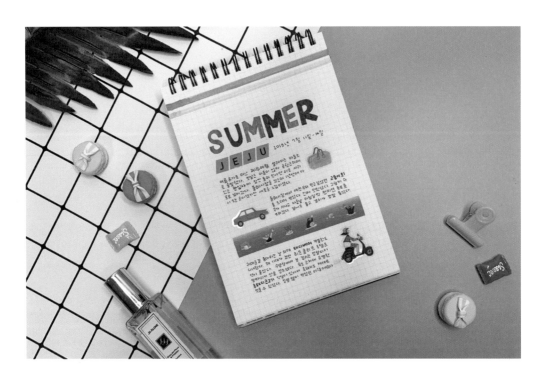

 여름하면 생각나는 파랑! 파랑색 하나로만 데일리를 꾸며 볼 거예요. 연한 파랑, 진한 파랑 등 톤의 변화로만 색감을 맞춰 주면 통일감있는 다꾸가 완성됩니다.

**1.** 글자를 가운데에 맞춰 넣기 위해 연필로 글자가 들어 갈 부분을 표시해 줍니다. 표시해 둔 곳에 글자를 스 케치합니다.

**2.** 연필로 스케치한 부분을 나만 알아볼 수 있을 만큼만 남겨 두고 지우개로 살짝 지워 줍니다. 그 위에 펜으 로 두껍게 글자를 그려 줍니다.

 글자를 그리는 경우 연필로 미리 스케치를 해주는 것이 비율을 맞추거나 위치를 맞추기 수월합니다.

**3.** 지루하지 않게 연한 파랑과 진한 파랑을 번갈아가며 사용해서 그립니다.

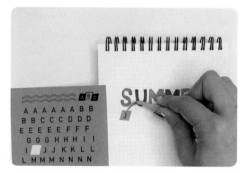

**4.** 꾸며 준 글씨 밑에 파랑색의 알파벳 스티커를 붙여 줍니다.

**5.** 다이어리의 2/3 부분에 마스킹테이프를 붙여 줍니다.

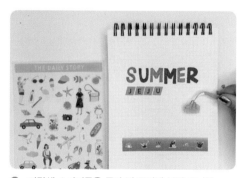

**6.** 파랑색 스티커들을 골라 빈 공간에 붙여 줍니다.

 스티커와 마테를 붙일 때 컬러가 중점이긴 하지만 내용과 관련된 이미지로 꾸민다면 더 통일감이 있는 다꾸가 됩니다.

**7.** 위쪽에 연한 파랑과 진한 파랑의 형광펜을 이용해 선을 그려 줍니다. 이때 형광펜이 아닌 얇은 마스킹테이프를 사용해도 됩니다.

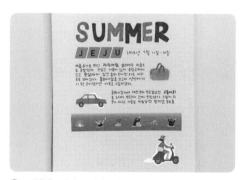

**8.** 내용을 적어 줍니다. 강조되는 단어들은 처음에 글자를 그렸던 색의 펜을 번갈아가며 사용해 주면 완성입니다.

 일기 내용 전체를 검정색으로 채우면 자칫 밋밋해 보일 수 있습니다. 다른 컬러로 단어에 포인트를 주면 훨씬 풍부한 느낌의 다꾸를 할 수 있습니다.

## 두 가지 색으로 통일하기

색을 여러 개 많이 쓴다고 다 예쁜 건 아니에요! 욕심을 줄여 두 가지 컬러로 통일해 볼게요.

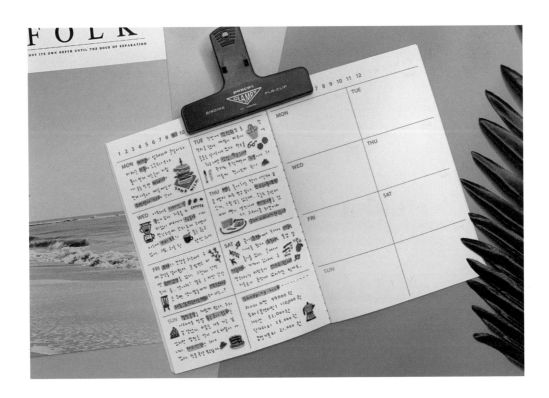

두 가지 색감으로 위클리를 꾸며 봅시다.
여기서 색감이 두 가지라고 해서 꼭 이 두 가지로만 사용하는 게 아니에요.
메인 컬러로 잡은 두 가지의 색감을 기준으로 어울리는 비슷한 컬러를 이용하면 됩니다.

**1.** 먼저 색감을 정합니다. 가을 컬러로 가장 많이 쓰이는 카키와 브라운 컬러입니다. 이 두 가지를 메인 컬러로 정하고 다이어리를 꾸미도록 할게요.

**2.** 메인 컬러와 어울리는 컬러의 스티커들을 골라 붙여 줍니다.

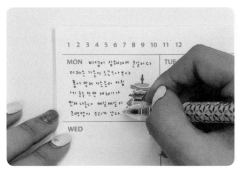

**3.** 일기 내용을 적어 줍니다.

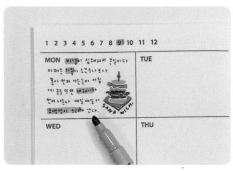

**4.** 카키색 형광펜으로 일기 내용에서 포인트되는 단어들을 칠해 줍니다.

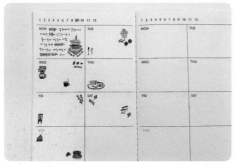

**5.** 이제 나머지 칸도 채워 볼까요? 이때 카키와 브라운의 영역을 미리 정하고 어울리는 컬러로 스티커를 배치해 줍니다.

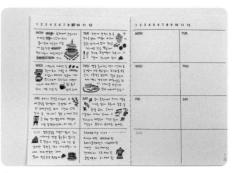

**6.** 일기 내용을 채워 줍니다.

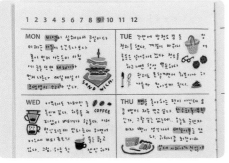

**7.** 카키색 형광펜으로 미리 생각해 두었던 카키 영역의 칸을 칠해 줍니다.

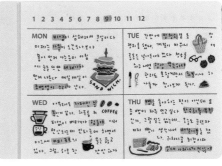

**8.** 남은 칸을 브라운색 형광펜으로 칠해 주면 두 가지 색감으로 꾸민 위클리 완성입니다.

## 서로 잘 어울리는 4가지 색으로 조합하기

크리스마스 시즌에 맞춰 크리스마스와 어울리는 컬러 4가지를 골라 12월 먼슬리를 꾸며 봅시다.

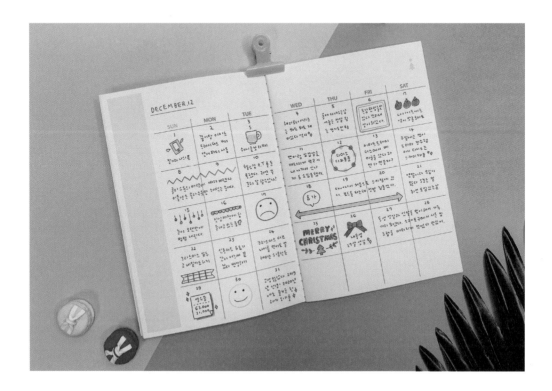

**응용해 보아요** 지금껏 한 가지 또는 두 가지 컬러로만 다꾸를 했다면
이번에는 여러 가지 컬러를 조합해서 다꾸를 해보려고 합니다.
먼슬리 꾸미기에 응용할 수 있는 간단한 손그림들도 배워 봅시다.

**1.** 가장 먼저 컬러들을 정합니다. 크리스마스에 어울리는 초록, 연두, 노랑, 빨강 이렇게 4가지의 색연필을 준비해 주세요.

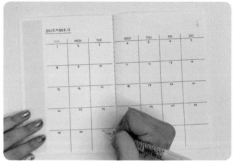

**2.** 만년 다이어리는 날짜가 표시되어 있지 않으므로 12월의 날짜들을 요일에 맞춰 적어 줍니다.

**3.** 굵은 화살표를 2박 3일의 일정에 맞춰 3칸을 이어 그려 줍니다.

**4.** 노랑색 색연필로 칠해 줍니다.

**5.** 일정이 시작되는 날에 말풍선을 그리고 휴가라는 일정 표시를 해 줍니다.

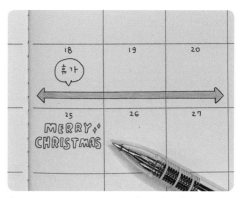

**6.** MERRY CHRISTMAS를 굵은 글씨 꾸미기로 그려 줍니다.

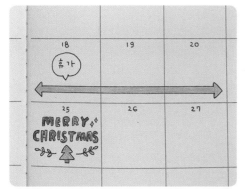

**7.** 글씨 밑에 트리를 그려 주고 빨강, 초록, 연두색 색연필로 색칠해 줍니다.

**8.** 컵을 그리고 노랑색 색연필로 반만 칠해 줍니다. 평소에 자주 마시는 음료 이름을 적어 주세요.

**9.** 펜으로 그린 원 위에 빨강, 노랑색 색연필을 번갈아가며 사용해 작은 원을 그려 줍니다. 원 가운데에 내용을 적어 줍니다.

**10.** 초록, 연두색 색연필로 사각형을 그려 줍니다. 사각형 안에 내용을 적어 줍니다.

**11.** 펜으로 커튼 모양을 그려 줍니다.

**12.** 연두, 노랑색 색연필을 번갈아가며 색칠해 준 후 커튼 모양 아래에 내용을 적어 줍니다.

**13.** 리본 모양을 그려 줍니다.

**14.** 빨간색 색연필로 리본을 색칠하고 리본 아래에 내용을 적어 줍니다.

**15.** 초록색 색연필로 두 칸을 이어 지그재그 모양을 그려 줍니다. 지그재그 모양 밑에 내용을 적어 줍니다.

**16.** 종이 모양을 그려 영수증을 표현해 줍니다.

**17.** 금액을 적고 연두색 색연필을 이용해 그림자를 그려 줍니다.

**18.** 기다란 리본 모양을 그려 줍니다.

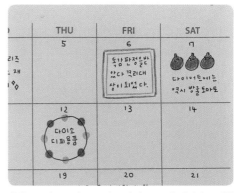

**19.** 빨간색 색연필로 체크 모양을 그리고 리본 위쪽에 내용을 적어 줍니다.

**20.** 토마토 3개를 그리고 빨강, 초록색 색연필로 색칠해 줍니다. 아래에는 내용을 적어 줍니다.

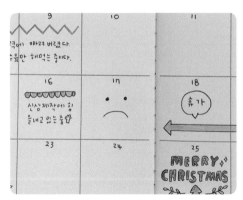

**21.** 간단한 표정을 그려 줍니다.

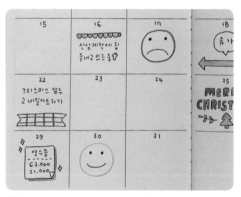

**22.** 빨강, 노랑색 색연필로 얼굴을 그려 줍니다.

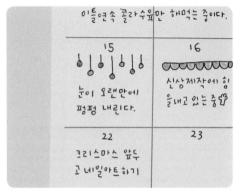

**23.** 라인과 동그라미를 이용해 모빌을 그려 줍니다. 초록, 연두색 색연필을 번갈아가며 색칠해 주고 모빌 아래에 내용을 적어 줍니다.

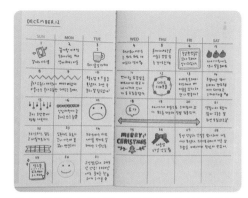

**24.** 빈 공간에 내용들을 채워 주면 12월 먼슬리 완성입니다.

## (3) 테마에 맞춰 다이어리 꾸미기

앞에서 배운 다이어리 꾸미기 팁을 응용하는 시간이에요! 내가 좋아하는 테마를 정하고 지금껏 배웠던 레이아웃과 색감 통일하는 방법들을 생각하면서 다양한 아이템으로 다이어리를 꾸밀 거예요.

### 바닷속 테마

시중에 판매하는 다꾸 아이템들 중에 바다와 관련된 아이템들은 꽤 많은 편입니다. 바닷속 테마는 시원하고 아름다운 바닷속 꾸미기에 적합한 아이템들로 쉽게 한번쯤은 해볼 만한 다이어리 꾸미기 테마입니다.

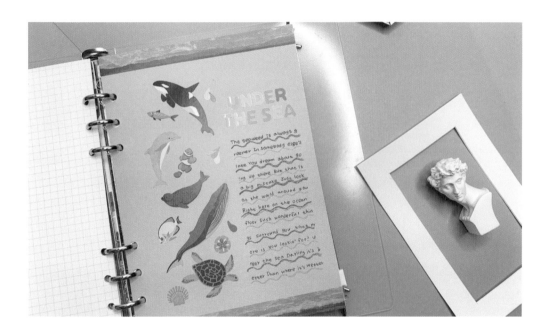

**응용해 보아요**

**1.** 시원한 바닷속을 표현할 바다색 속지를 골라 타공해 줍니다.

**2.** 철썩이는 파도를 담은 마스킹테이프를 속지의 위아래에 붙여 줍니다.

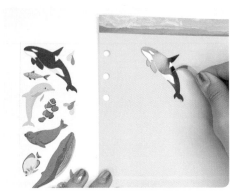

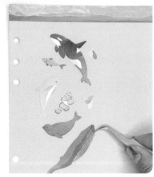

**3.** 바닷속 친구들이 가득 담긴 스티커를 골랐습니다. 돌고래로 스티커를 붙일 위치를 잡아 줍니다.

 스티커 배치가 힘들 경우 스티커의 완제품 배치를 그대로 옮겨 붙이면 예쁜 배치로 꾸밀 수 있습니다.

**4.** 옆에 둔 스티커 배열을 보며 나머지 스티커들도 붙여 줍니다.

 같은 스티커가 두 장인 경우 쓰지 않는 스티커를 보고 배치하면 되고, 한 개일 경우 사진을 찍어 두고 사진을 보고 배치하면 됩니다.

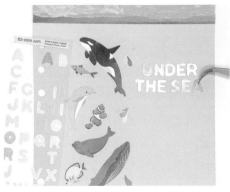

**5.** 푸른 계열의 알파벳 스티커를 오른쪽 상단에 붙여 줍니다.

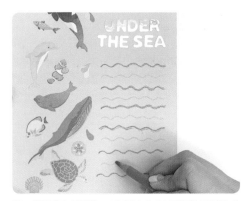

**6.** 색연필로 물결을 그려 줍니다. 이 물결은 글씨를 쓰는 공간이 됩니다.

 일기 쓸 내용이 없는 날에는 요즘 자주 듣는 노래 가사를 적어 주면 이것 또한 또 다른 추억의 기록이 된답니다.

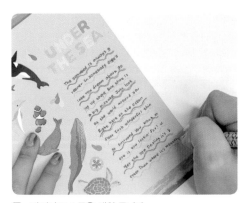

**7.** 마지막으로 글을 채워 줍니다.

## 빈티지 테마

빈티지 테마는 호불호가 강한 테마인지라 주저할 수 있겠지만 시작하고 나면 빈티지의 매력에 빠지게 될 거예요.

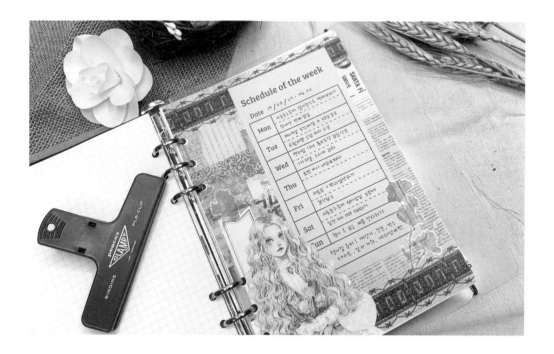

**1.** 패턴지를 알맞은 크기로 잘라 속지에 붙여 줍니다. 이때 크게 붙여 주세요.

빈티지 테마의 다꾸는 콜라주 기법을 응용한 다꾸가 많습니다. 직접하는 콜라주가 어려울 경우 콜라주 패턴지를 활용해 보세요.

**2.** 크게 붙인 패턴지 위로 직사각형의 작은 패턴지를 붙여 줍니다. 종이 재단기를 이용하면 보다 편하게 패턴지를 자를 수 있습니다.

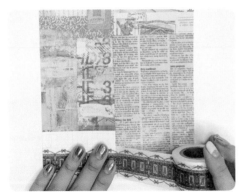

**3.** 마스킹테이프를 위아래로 붙여 줍니다.

**4.** 미리 붙여 두었던 패턴지 및 마스킹테이프와 서로 겹치게 떡메모지를 붙여 줍니다.

**5.** 빨간 테두리 라벨지를 왼쪽 하단에 세로 방향으로 붙여 줍니다.

**6.** 인물 스티커를 왼쪽 하단에 붙여 줍니다.

**7.** 압화 스티커는 실제 꽃처럼 보이는 스티커로 빈티지 테마를 보다 풍성하게 해 줍니다. 압화 스티커를 빈 공간에 붙여 줍니다.

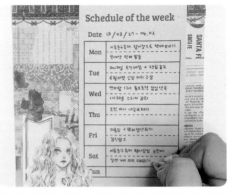

**8.** 떡메모지에 내용을 적어 줍니다. 패턴지를 붙여 막힌 타공 구멍을 펀치로 뚫어 주면 빈티지 테마 다이어리 꾸미기 완성입니다.

## 키치 테마

차분한 가을 느낌이 빈티지 테마라면 통통튀는 발랄한 여름 느낌을 가진 키치 테마! 주로 핑크, 보라 컬러의 다꾸와 보색대비를 응용한 다꾸가 많습니다.

**응용해 보아요**

1. 보라색 색지를 다이어리 속지에 맞춰 대고 타공을 해 줍니다. 속지와 색지를 맞춰 대고 타공을 하면 정확한 위치에 타공할 수 있어요.

2. 타공한 속지의 위아래에 보라색과 핑크색으로 어우러진 마스킹테이프를 붙여 줍니다.

 색이 들어간 속지가 있기는 하지만 더 다양한 컬러를 원한다면 일반 색상지를 구매해서 크기에 맞게 재단한 후 속지로 사용하는 것도 좋아요.

**3.** 정사각형의 도트 패턴의 떡메모지 위로 직사각형의 떡메모지를 겹쳐서 붙여 줍니다.

**4.** 진한 보라색 계열 스티커들을 도트 패턴 떡메모지 위에 붙여 줍니다. 도트 패턴 떡메모지에 내용을 적어야 하니 공간을 남겨 주세요.

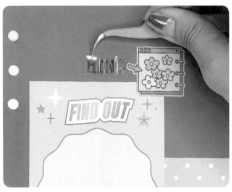

**5.** 상단에 스티커를 하나 붙이고 반짝이는 금색 알파벳 스티커를 붙여 줍니다.

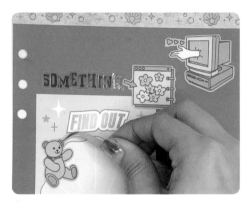

**6.** 빈 공간에 스티커를 붙여 채워 줍니다.

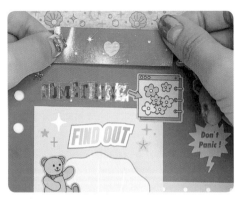

**7.** 알파벳 위쪽 허전한 부분에 기다란 스티커를 붙여 스티커 작업은 마무리합니다.

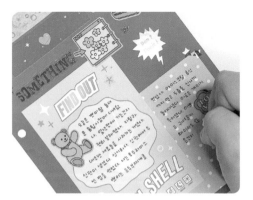

**8.** 떡메모지의 빈 공간에 내용을 채워 주면 키치 테마 다이어리 꾸미기 완성입니다.

# (4) 색다르게 다이어리 꾸미기

일반적인 방법이 아닌 남들과는 다르게 다이어리 꾸미는 방법을 배워 봅시다.

## 편지지 세트로 꾸미기

편지지, 편지봉투, 스티커가 함께 들어있는 편지지 세트만을 이용해서 다이어리를 꾸며 보도록 할게요. 세트 제품을 사용함으로써 전체적으로 통일감있는 다이어리 꾸미기가 가능합니다.

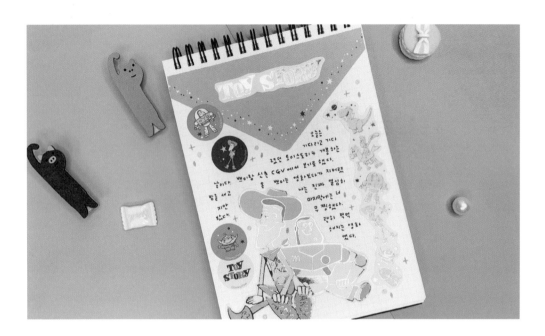

**응용해 보아요**

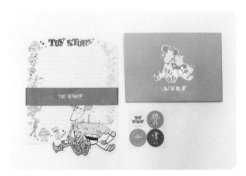

**1.** 편지지, 편지봉투, 스티커가 함께 들어 있는 편지지 세트를 준비해 주세요.

**2.** 편지지 한 장을 꺼내 큰 캐릭터 부분을 가위로 오려 줍니다.

**3.** 작은 캐릭터와 타이틀 부분도 오려서 준비해 줍니다.

**4.** 편지봉투의 날개 부분을 칼로 오려 줍니다.

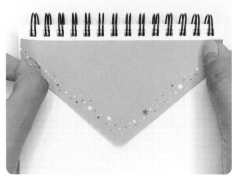

**5.** 오려 준 봉투 날개 부분을 다이어리에 맞춰 봅니다. 이때 튀어 나온 부분을 체크해 주세요.

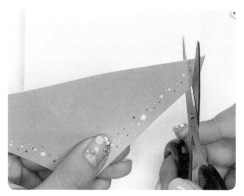

**6.** 체크한 부분을 가위로 오리고 다이어리에 붙여 줍니다.

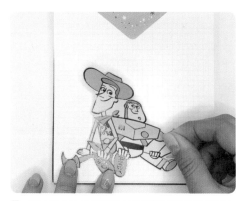

**7.** 앞서 오려 둔 큰 캐릭터를 아래쪽에 풀로 붙여 줍니다.

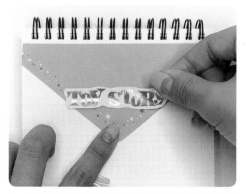

**8.** 편지봉투 날개를 붙인 부분 위에 타이틀도 붙여 줍니다.

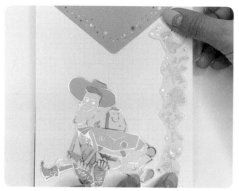

**9.** 편지지에서 오렸던 다른 캐릭터 부분을 오른쪽에 붙여 줍니다.

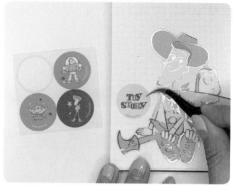

**10.** 편지지 세트에 들어 있던 원형 스티커를 붙여 줍니다.

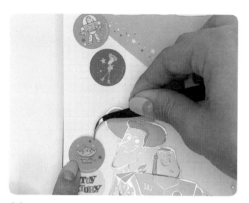

**11.** 빈 공간을 잘 맞춰 스티커를 여러 개 더 붙여 줍니다.

**12.** 편지지 색감과 비슷한 컬러의 색연필로 작은 요소들을 그려 줍니다.

**13.** 빈 공간에 일기 내용을 적어 주면 편지지 세트로 다꾸하기 완성입니다.

## 만화책처럼 다꾸하기

다이어리 한 장에 칸을 나누고, 마치 만화처럼 한 칸에는 재밌는 장면을 만들어 넣고 다른 칸에는 일기 내용을 쓰는 색다른 다이어리 꾸미기 방법입니다.

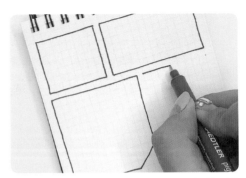

**1.** 다이어리에 칸을 나눌 부분을 연필로 체크해 줍니다.

**2.** 펜을 이용해서 연필로 체크한 부분을 그려 칸을 만들어 줍니다. 이때 자를 사용하지 않고 그리면 좀 더 자연스러운 느낌을 연출할 수 있습니다.

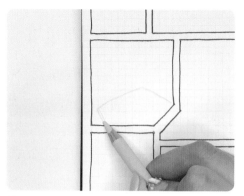

**3.** 나눠 준 한 칸에 회색 색연필로 넓은 사각형을 그려 색칠해 줍니다.

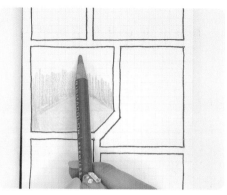

**4.** 회색으로 칠한 부분을 제외한 나머지 부분을 연두색 으로 칠해 줍니다.

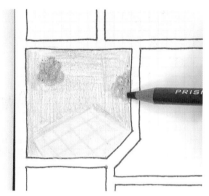

**5.** 진한 녹색으로 동글동글 나무를 그려 주고 진한 회색 으로 격자무늬를 그려 줍니다.

**6.** 백설공주 테마의 스티커에서 백설공주를 골라 색연 필로 색칠한 배경 위에 붙여 줍니다.

**7.** 백설공주가 소풍 온 느낌으로 나머지 작은 스티커들 도 같이 붙여 꾸며 줍니다.

**8.** 다른 칸에 갈색 색연필로 땅을 표현해 줍니다.

**9.** 나머지 부분은 연두색으로 채워 줍니다.

**10.** 색연필로 칠한 배경 위에 스티커들을 붙여 꾸며 줍니다.

**11.** 연두색과 하늘색 색연필로 배경을 칠해 줍니다.

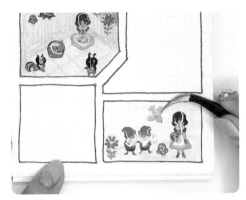

**12.** 다른 칸들과 마찬가지로 스티커를 붙여 꾸며 줍니다.

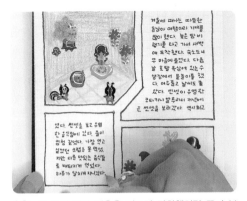

**13.** 빈 칸에 일기 내용을 적으면 만화책처럼 꾸며 본 다꾸 완성입니다.

## 스티커 뒷대지에 다꾸하기

스티커를 구매하면 포장용으로 알록달록한 컬러의 뒷대지가 들어 있는 경우가 있습니다. 이때 그냥 버리긴 아까운 예쁜 뒷대지를 다꾸에 활용해 보려고 합니다.

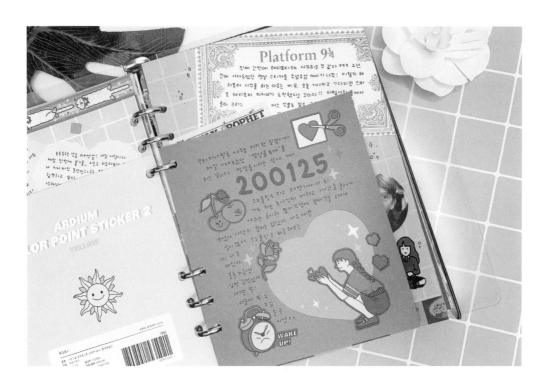

**응용해 보아요**

**1.** 구매한 스티커 뒤에 들어 있는 뒷대지를 준비합니다.

**2.** 6공 다이어리 속지를 뒷대지에 맞춰 펀치로 타공해 줍니다.

**3.** 하트가 그려진 메모지를 하트 모양대로 오려 줍니다.

**4.** 깔끔하게 오린 하트 모양을 풀로 뒷대지에 붙여 줍니다.

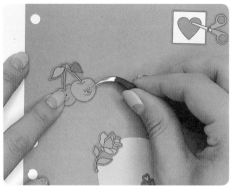

**5.** 스티커들을 공간에 맞게 붙여 줍니다. 뒷대지와 같이 들어 있던 스티커를 사용하면 더 자연스럽고 잘 어울립니다.

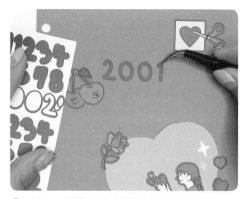

**6.** 숫자 스티커를 붙여 날짜를 표시해 줍니다.

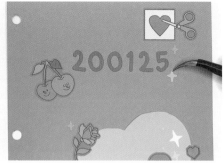

**7.** 허전한 공간에 작은 요소 스티커들을 붙여 채워 줍니다.

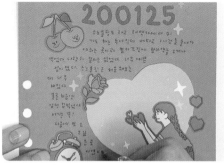

**8.** 빈 공간에 일기를 채워 주면 스티커 뒷대지에 다꾸하기 완성입니다.

## 그림일기처럼 다꾸하기

어릴 때 방학 숙제로 많이 했던 그림일기. 스티커와 색연필을 사용해서 귀여운 느낌으로 우리도 다시 한번 그림 일기처럼 다꾸해 볼까요?

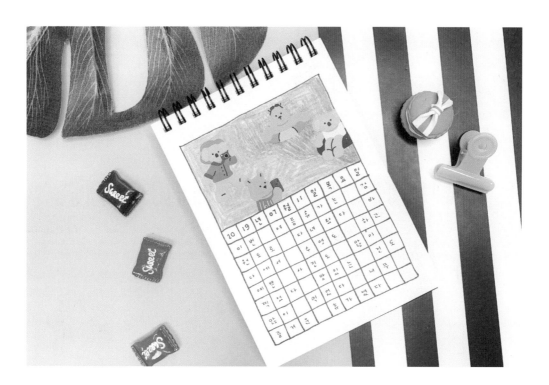

### 응용해 보아요

**1.** 그림을 그릴 부분과 글을 쓸 부분을 나눠 연필로 표 시합니다.

**2.** 연필로 표시한 부분을 펜으로 따라 그려 그림일기 가 이드를 만들어 줍니다.

**3.** 그림을 그리는 공간에 하늘색 색연필로 바다를 그려 줍니나.

**4.** 나머지 부분을 황토색 색연필로 채워 줍니다.

**5.** 튜브를 타고 있는 캐릭터 스티커를 바다 부분에 붙여 줍니다.

**6.** 스티커가 가이드선을 넘어갈 경우 크기에 맞춰 잘라 서 붙여 줍니다.

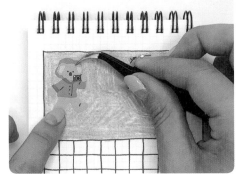

**7.** 사진찍는 캐릭터 스티커를 붙여 그림 공간을 더 꾸며 줍니다.

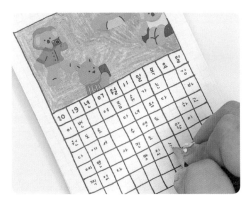

**8.** 글씨 공간에 일기를 적어 주면 그림일기처럼 다꾸하 기 완성입니다.

# 색다른 다이어리 꾸미기의 다양한 응용

앞에서 배운 4가지 꾸미는 방법들을 응용한 다양한 다꾸 완성작들을 보며 여러분도 재밌는 다꾸에 도전해 보세요!

편지지 세트를 사용한 다이어리 꾸미기

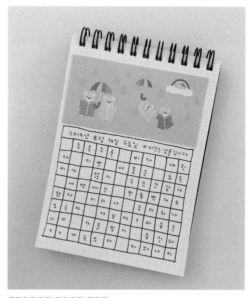

그림일기처럼 다이어리 꾸미기

스티커 뒷대지를 사용한 다이어리 꾸미기

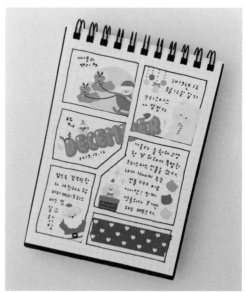

만화책처럼 다이어리 꾸미기

# 에뚜알의 세삐공방 에피소드

저는 인스타그램과 유튜브에서 활동 중인 다꾸러이자 문구 디자이너입니다. 에뚜알의 세삐공방을 시작한 지 어느덧 3년을 바라보고 있습니다. 정말 많은 일들이 있었지만 가장 기억에 남는 에피소드들을 몇 개만 가져왔어요. 차근차근 성장해간 에뚜알의 세삐공방의 모습을 다같이 봐주실 거죠?

**인스타그램 에뚜알 계정을 처음 만든 그날**

회사 생활을 하며 취미로 시작하게 된 다꾸. 저 또한 어떤 다꾸러분의 다꾸를 보게 되면서 무언가에 끌리듯이 다꾸 계정을 만들고 다꾸 용품을 모으기 시작했어요. 지친 회사 생활 속에서 다꾸는 힐링이 되는 취미였죠. 그때까지만 해도 이렇게 많은 분들이 봐주실 줄 몰랐던 작고 작은 계정이었는데.. 요즘도 문득 얼떨떨할 때가 있어요. 열심히 한 만큼 보람도 있고 소중한 에뚜알. 앞으로도 열심히 할게요!

**오프라인 행사에서 만난 꼬마 손님**

자주는 아니지만 오프라인 행사를 하면 많은 분들이 찾아 주시고 선물을 주고 가시기도 합니다. 그때마다 정말 감사하고 감동이에요. 그중에서도 가장 기억에 남는 손님이 있어요. 엄마 손을 꼭잡고 쭈뼛쭈뼛 다가온 꼬마 손님. 정성스럽게 적은 편지와 예쁘게 포장된 간식거리를 주며 "팬이에요.." 하는데 그때를 잊을 수가 없어요. 정말 고마웠어요, 꼬마손님!

**에뚜알X쥬시꾸뛰르 콜라보**

어느 날 갑자기 신세계인터내셔널에서 받은 제안. 새로 런칭하는 쥬시꾸뛰르 브랜드와 에뚜알이 콜라보를 하자는 내용이었어요. 이런 일은 처음이라 많이 걱정도 되고 설레기도 했답니다. 꽤 힘든 작업이긴 했지만 만족스럽게 잘 마무리되어 너무 좋았어요. 한걸음 더 성장한 에뚜알의 세삐공방이 되었던 좋은 경험이었죠.

**태풍을 뚫고 간 다꾸러**

지난 여름 제주도 '관심사'에서 작은 다꾸 페스티벌이 열렸는데, 이때 감사하게도 제가 초청을 받았어요. 떨리고 설레는 마음으로 준비를 하고 페스티벌 당일 오전 일찍 제주도행 비행기를 탈 예정이었답니다. 그런데, 이날 엄

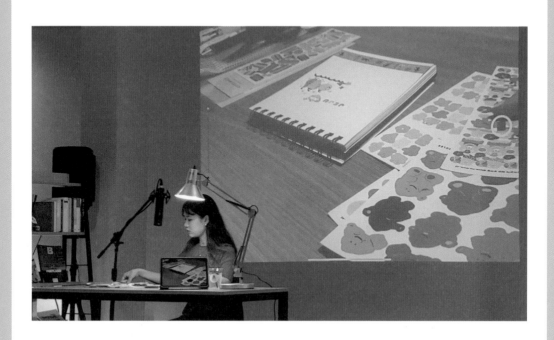

청난 태풍이 와서 전부 결항되고 말았어요. 기존 일정을 뒤로 미루며 오후 늦은 비행기를 타고 도착한 제주도는 아직도 비바람이 심했어요. 과연 오시는 분들이 계실까 걱정하며 '관심사'에 도착한 순간 정말 놀랐어요. 예상보다 너무 많은 분들이 늦은 저를 기다리고 계셨어요. 이날 받은 감동은 잊을 수 없는 기억이에요.

**오프라인에서도 만날 수 있는 에뚜알**
처음 아주 작게 온라인에서 시작한 에뚜알의 세삐공방. 동대문 DDP를 시작으로 이제는 부산, 대구, 청주, 제주 등 여러 지역 오프라인으로 만나 볼 수 있을 만큼 성장했어요. 떨리는 마음으로 첫 입점처에 디피하러 갔고 많은 분들이 축하해 주셨던 그 겨울을 생각하면 아직도 설레요.

여기까지 혼자 묵묵히 차근차근 성장해 나가면서 많은 사랑에 감동받았던 에피소드들이에요.
일을 하면서 힘들고 벅차기도 하지만 이런 감동적인 일 하나하나로 지친 마음이 충전되고 있어요. 정말 많은 분들이 예뻐해 주시니 그저 감사할 따름입니다. 이번 책이 세상에 나오면 또 하나의 에뚜알 에피소드가 생기겠죠?
앞으로도 많은 에피소드들로 채워질 에뚜알을 기대해 주세요~

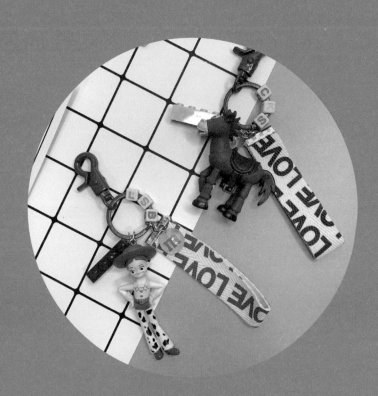

## Part 02.

# 마음을 표현하다

익숙하지만 소중한 사람들에게 나의 마음을 표현하는 시간을 갖는 건 어떨까요? 작지만 정성이 가득 들어간 선물로 받는 사람도, 주는 사람도 행복한 시간이 되는 방법을 알려 드릴게요! Part 02에서는 막막하고 어렵게만 느껴졌던 그림 그리기를 쉽게 접할 수 있는 방법과 그래도 손그림이 어렵다고 생각하는 분들을 위해 스티커나 파츠를 이용해 예쁘게 꾸미는 방법을 같이 배워볼 거예요.

# 부모님 사랑해요!

그 어떠한 것으로도 전부 보답해 드릴 수 없는 것이 부모님의 사랑이죠.
작지만 정성을 다해 내 손으로 직접 만든 것들로
부모님께 사랑을 전해 봅시다.

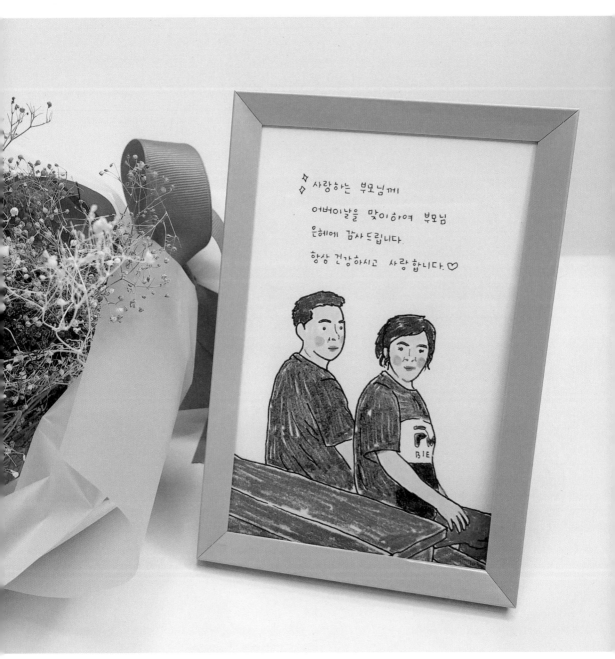

# 테마 1 : 부모님 그림 그리기

내가 직접 그린 부모님의 그림 선물만큼 특별한 선물은 없을 거예요. 그러나 그림 그리는 소질이 없는 거 같은 나, 주저하지 말고 에뚜알을 믿고 따라해 보세요!

**1.** 그림을 그릴 부모님의 사진을 일반 용지에 출력해서 준비해 주세요. 액자와 크기가 맞는 켄트지도 준비합니다.

 내가 그리고 싶은 그림을 그대로 따라 그릴 때 필요한 것은 먹지입니다. 구하기 힘든 먹지 대신 먹지 기법을 이용해 그려 봅시다.

**2.** 출력한 부모님 사진 뒷면에 4B 연필로 꼼꼼하게 색칠해 줍니다.

 먹지 기법은 연필의 흑연이 먹지를 대신해서 종이에 스케치가 묻어나는 기법으로, 흑연이 많이 묻어 날 수 있는 4B 연필을 추천합니다.

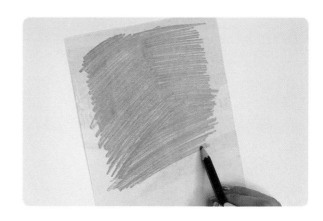

**3.** 출력한 사진과 켄트지를 잘 맞춰 마스킹테이프로 고정시켜 줍니다.

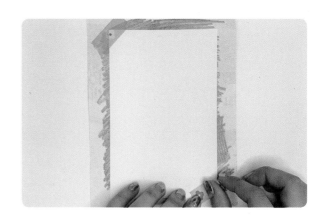

**4.** 고정시킨 종이를 뒤집어 빨간색 펜으로 사진을 따라 그려 줍니다. 이때, 눈코입 등의 이목구비는 자세히 그릴 필요가 없습니다.

 사진을 따라 그릴 때 놓치는 부분이 없도록 그리기 위해 눈에 띄는 빨간펜을 사용해 줍니다.

**5.** 꼼꼼히 따라 그려 준 후 출력한 사진을 떼어내면 연필자국이 남아 있을 거예요. 검은색 펜으로 연필자국을 따라 그려 줍니다. 우리는 그림을 그리는 전공자가 아니기에 투박한 손그림 느낌으로 그려 줄 거예요. 눈코입을 간단하게 그려 줍니다.

**6.** 펜으로 스케치를 다 그렸다면 지우개로 연필 부분을 지워 줍니다.

**7.** 색연필을 이용해 색칠해 줍니다.
이때, 꼼꼼히 칠하기보다는 흰색
종이가 살짝씩 보이게 색칠해 주
면 조금 더 자연스러운 손그림 느
낌이 납니다.

**8.** 빈 공간에 부모님께 드릴 편지 내
용을 적어 채워 줍니다.

**9.** 마지막으로 액자에 끼우면 부모님
께 드릴 그림 선물 완성입니다.

# 테마 2 : 용돈 봉투 만들기

감사하게도 매번 받기만 하던 용돈, 이제는 우리가 부모님께 용돈을 드려야겠죠. 그냥 흰 봉투에 툭 드리는 것보다 조금 더 정성을 다해 보는 건 어떨까요? 풀이 없어도 만들 수 있는 봉투 만들기, 두 가지 방법을 배워 봅시다.

## : 첫 번째 봉투 만들기 :

**1.** 가로세로 길이가 2:1의 비율인 랩핑지를 준비해 줍니다. 저는 30×15cm로 준비했어요.

15cm

30cm

58

**2.** 랩핑지를 가로로 반을 접고 반의 기준선에 맞춰 양쪽을 안으로 접어 줍니다.

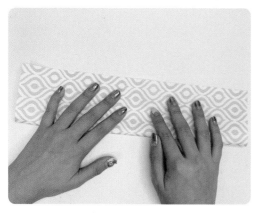
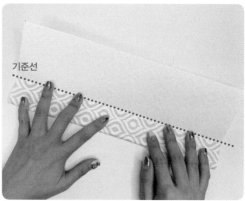

**3.** 안으로 접어 준 상태에서 세로로 반을 접었다 펴 줍니다.

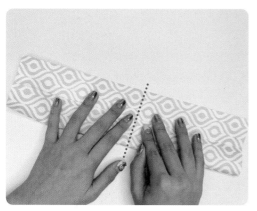
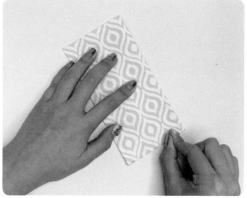

**4.** 양쪽 모서리 부분을 대각선으로 접어서 삼각형을 만들어 줍니다.

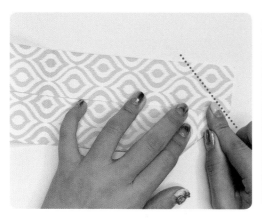
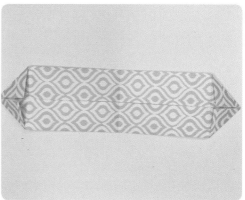

**5.** 앞에서 반을 접었다 펴서 생긴 중심선을 기준으로 양쪽 끝을 안쪽으로 접어 줍니다.

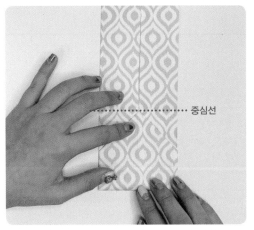

중심선

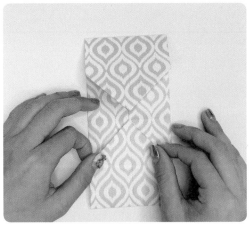

**6.** 봉투를 꾸미기 위한 색지를 준비합니다. 봉투를 둘렀을 때 맞는 크기로 자르고 끝부분을 1cm 정도 접어 줍니다.

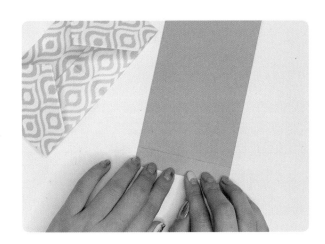

**7.** 접은 부분을 사진과 같이 봉투 안쪽에 끼워 줍니다.

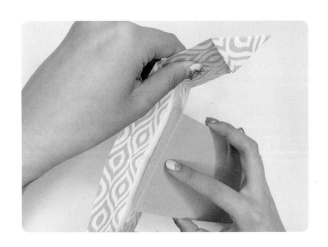

**8.** 봉투에 끼운 색지로 봉투를 한바 퀴 둘러 주고, 남은 부분을 앞부분 과 마찬가지로 접어서 봉투에 끼 워 줍니다.

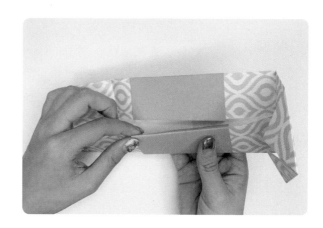

**9.** 끈을 이용해 묶어 주면 봉투 완성 입니다.

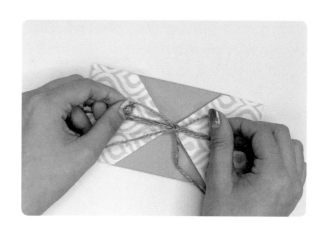

## : 두 번째 봉투 만들기 :

**1.** 가로세로 30.5×22.5cm 크기의 랩핑지를 준비해 줍니다.

22.5cm

30.5cm

**2.** 랩핑지를 세로로 반을 접었다 펴
줍니다.

**3.** 접었다 펴서 생긴 중심선을 기준
으로 위쪽 모서리 부분을 삼각형
모양으로 접어 줍니다.

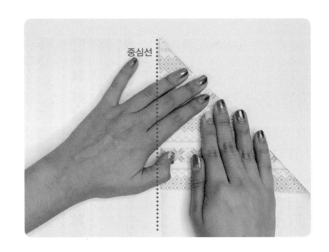

**4.** 반대편도 똑같이 접어 삼각형 모
양을 만들어 줍니다.

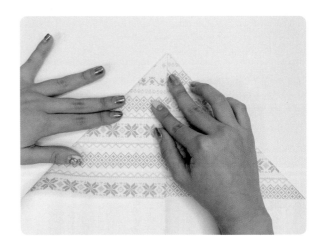

**5.** 삼각형 모양 밑에 남은 아랫부분
을 반으로 접어 줍니다.

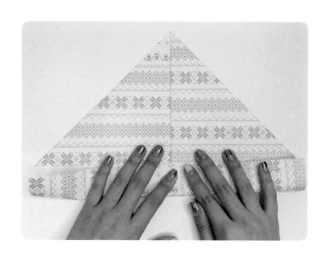

**6.** 고깔모자를 만들듯이 한번 더 위
로 접어 줍니다.

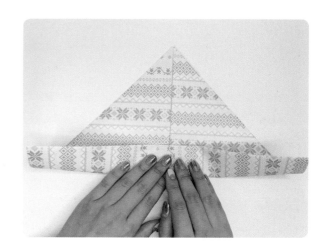

**7.** 위쪽 삼각 꼭짓점을 아래 면까지
접어 줍니다.

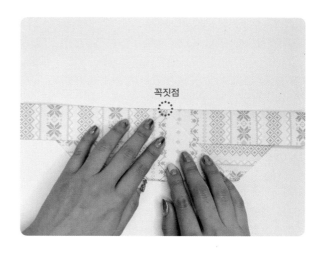

꼭짓점

**8.** 아래로 접어 준 삼각형 꼭짓점을 중심으로 양쪽 부분을 안으로 접어 줍니다.

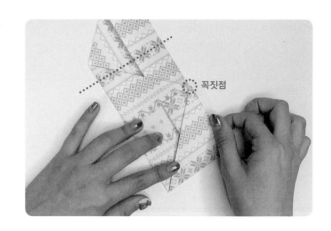

꼭짓점

**9.** 사진에 나타난 점선을 기준으로 바깥쪽으로 접어 줍니다.

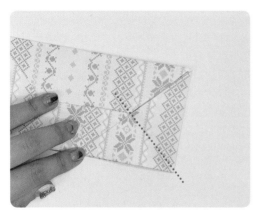

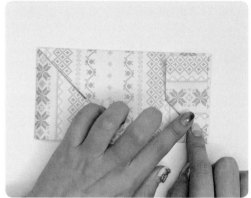

**10.** 동그라미 친 부분이 안으로 들어가게 윗부분을 덮은 후 끼워 주면 봉투 완성입니다.

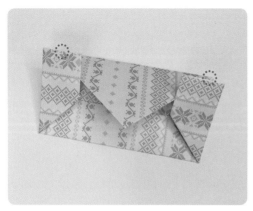

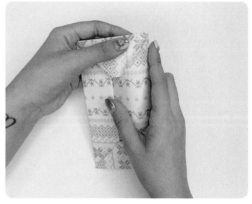

# 테마 3 : 효도복권 쿠폰 만들기

어릴 적 많이 했던 어버이날 선물 중 하나는 단연 쿠폰 만들기가 아니었나 싶어요. 좀 더 재밌는 방법으로 쿠폰을 만들어 보면 어떨까 해요. 동전으로 쓱쓱 긁어 보는 복권 형식의 쿠폰! 같이 만들어 봅시다.

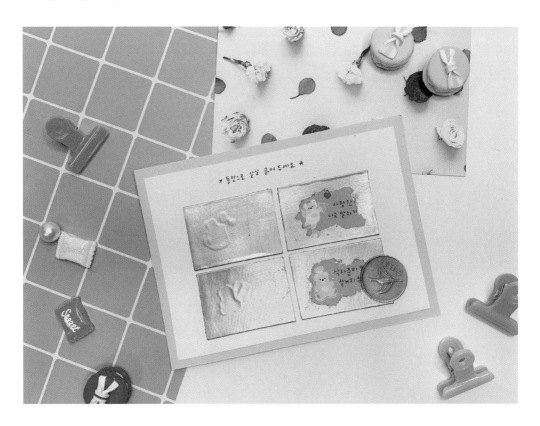

**1.** 색지 같은 기본적인 준비물과 금색 아크릴 물감, 목공풀, 붓, 투명 박스테이프를 준비해 주세요.

**2.** 카드로 사용될 손바닥만한 사이즈의 색지 1개와 쿠폰이 될 작은 사이즈의 색지 4개를 준비해 주세요. 이때 작은 색지 4개가 카드 색지에 들어가는 사이즈인지 꼭 확인합니다.

**3.** 쿠폰에 글씨만 쓰면 허전하니 스티커를 붙여 꾸며 준 후 스티커 옆에 쿠폰 내용을 적어 줍니다. 이렇게 총 4개의 쿠폰을 만들어 줍니다.

 손그림으로 그려도 되지만, 그리기 어려운 분들은 스티커를 사용하면 훨씬 쉬워요.

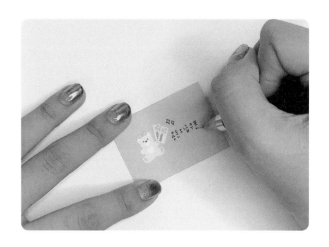

**4.** 투명 박스테이프를 쿠폰 위에 붙여 줍니다.

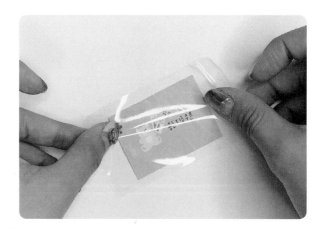

**5.** 삐져나온 테이프를 가위로 정리해
줍니다. 나머지 쿠폰도 같은 방법
으로 만들어 줍니다.

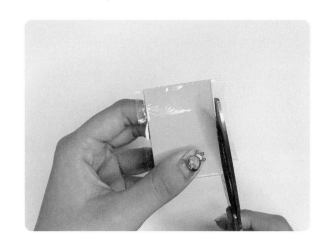

**6.** 금색 아크릴물감과 목공풀을 2:1
비율로 섞어 줍니다.

 아크릴 물감은 접착력이 강하고 목공풀은
굵으면 떨어지는 성질이 있습니다. 둘을 섞
으면 접착이 되면서도 굵어서 떨어지게 할
수 있습니다.

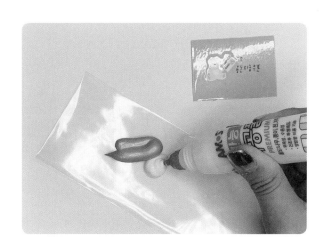

**7.** 테이프로 코팅된 쿠폰 위로 목공
풀과 섞어 준 아크릴 물감을 칠합
니다. 이때 얇게 칠하고 말린 후
다시 덧칠하는 방법을 반복해 줍
니다. 처음부터 두껍게 바르려고
하면 잘 칠해지지 않고 마르기까
지 오래 걸립니다.

 손 선풍기를 사용하면 금방 말릴 수 있어요.

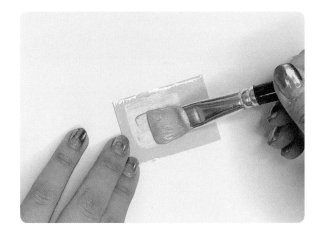

**8.** 4개의 쿠폰을 모두 칠하면 카드 색지 위에 붙여 줍니다.

**9.** 쿠폰을 붙여 주고 위쪽 부분에 쿠폰 사용 방법을 적어 줍니다.

**10.** 쿠폰에 아크릴 물감을 여러 번 덧발라 종이의 무게가 무거워 카드 색지가 흐물거릴 수 있습니다. 카드 색지보다 조금 더 큰 색지를 뒷면에 붙여 줍니다.

**11.** 일반 색종이를 16등분한 크기로
잘라 줍니다.

**12.** 작은 색종이를 대각선으로 반을
접어 줍니다.

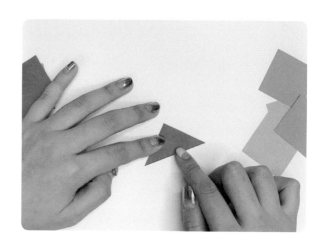

**13.** 반을 접고 삼각형 모양이 나온
색종이를 한번 더 반을 접어 줍
니다.

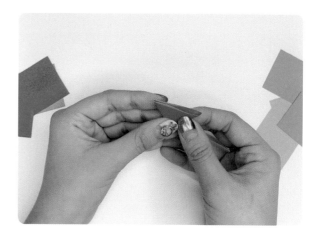

**14.** 점선을 기준으로 바깥으로 접어 줍니다. 같은 방법으로 빨간 색종이는 4개, 초록 색종이는 1개를 만들어 주세요.

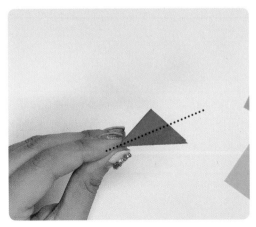
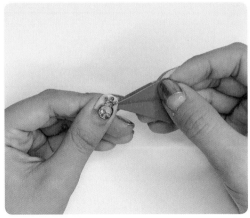

**15.** 카드 뒷면 가운데에 도일리페이퍼를 붙여 줍니다.

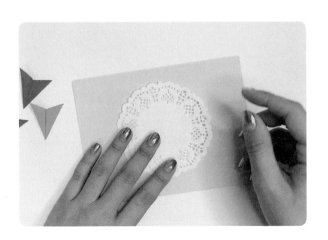

**16.** 빨간 색종이 4개를 서로 겹쳐 붙여 줍니다.

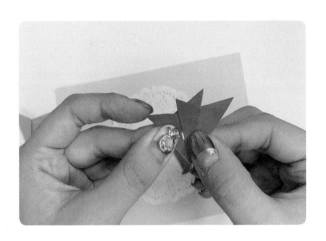

**17.** 겹쳐 붙인 카네이션 꽃을 도일
리페이퍼 위에 붙여 줍니다.

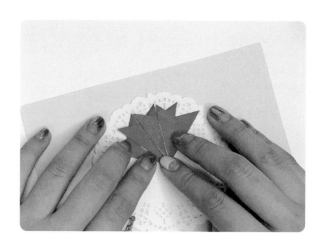

**18.** 초록 색종이는 카네이션의 줄기
가 됩니다. 카네이션 꽃 아래에
붙여 줍니다.

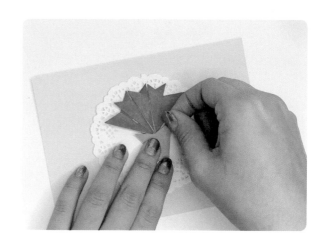

**19.** 뒷면까지 카네이션으로 꾸며 주
면 동전으로 쓱쓱 긁으면 쿠폰
이 보이는 효도쿠폰 복권 완성
입니다.

# 우리 우정 영원히

기쁠 때는 같이 기뻐해 주고 슬플 때는 나를 위로해 주는 친구.
우리 우정 영원히 함께하기를 바라며 친구를 위한 선물을 만들어 봐요.

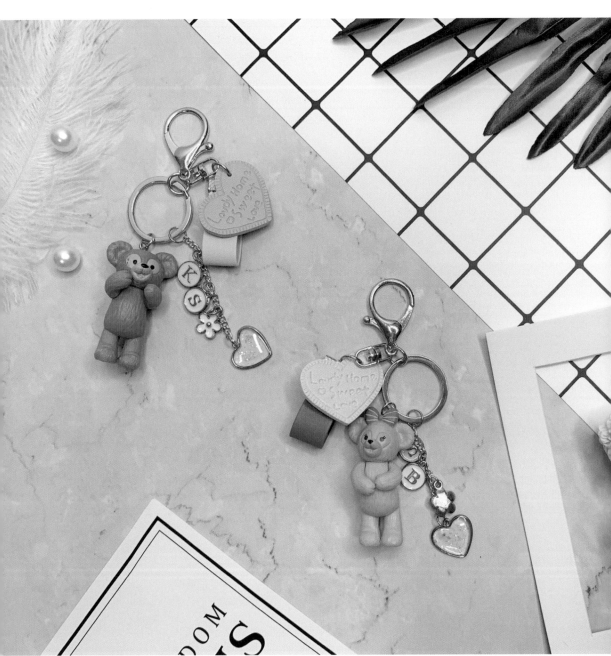

# 테마 1 : 커플 키링 만들기

너와 나의 커플 아이템! 서로의 이니셜이 달려 있는 커플 키링을 책가방에 하나씩 달고 하교길에 우리 떡볶이 사먹으러 갈까?

키링을 만들기 전에 키링 만들기에 필요한 가장 기본적인 도구들을 소개할게요.

| 재료 |
- 키링고리 : 키링의 기본 아이템
- O링 : 부자재들끼리 서로 이어주는 역할
- 롱노우즈 : O링을 끼우는 데에 도움을 주는 도구

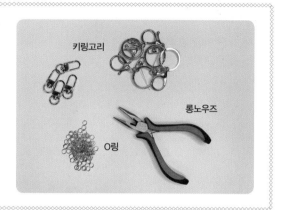

## : 첫 번째 키링 만들기 :

**1.** 가장 먼저 키링고리에 달 액세서리들을 골라 배치해 봅니다. 이때 배치 사진을 찍어 둡니다.

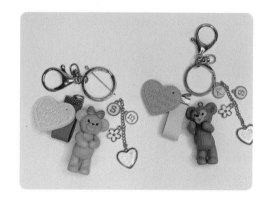

**2.** O링반지와 롱노우즈를 이용해 O링을 열어 태슬을 끼워 줍니다.

O링반지는 O링을 좀 더 쉽게 열었다 닫았다 할 수 있게 도와주는 도구입니다. 꼭 필요한 도구는 아닙니다.

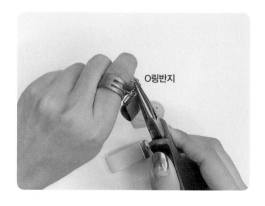

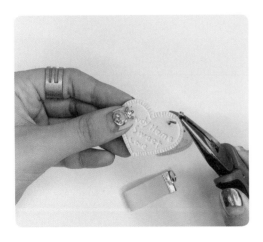

**3.** 그 위에 하트 모양의 와팬을 끼운 후 O링을
닫아 줍니다.

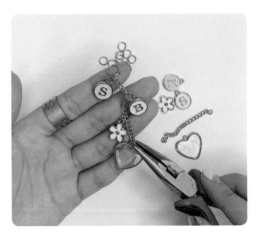

**4.** 금색 체인에 이니셜 액세서리와 꽃, 하트 액
세서리를 달아 줍니다.

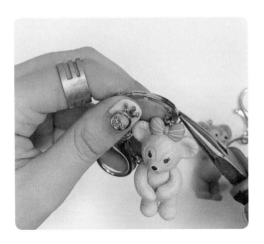

**5.** 키링고리에 곰돌이를 달아줍니다.

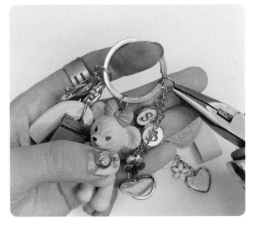

**6.** 앞서 만들어 두었던 액세서리들을 키링고리
에 차례차례 달아 줍니다. 다른 하나도 같은
방법으로 만들어 줍니다.

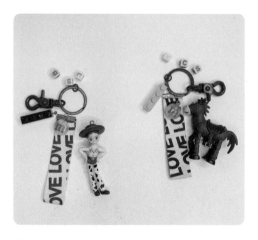

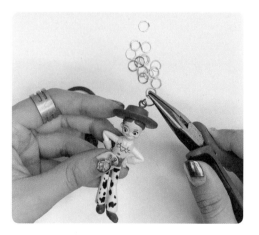

**1.** 곰돌이 키링을 만들 때와 마찬가지로 키링고리에 달 액세서리들을 골라 배치해 봅니다. 이때 배치 사진을 찍어 둡니다.

**2.** 오링에 카우걸 피규어를 달아 줍니다.

**3.** 카우걸 피규어, 태슬, 다양한 액세서리를 키
링고리에 달아 줍니다.

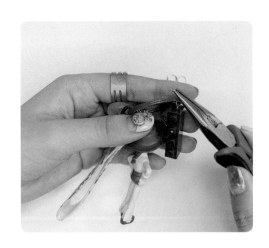

**4.** 구멍이 뚫린 이니셜 액세서리를 키링고리에
하나씩 끼워 줍니다.

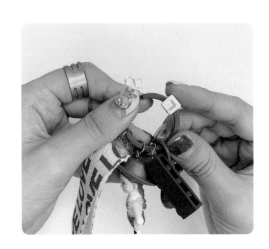

**5.** 카우걸의 짝꿍 말 피규어도 같은 방법으로 만
들어 주면 커플 키링 완성입니다.

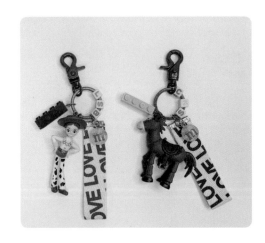

# 테마 2 : 미니 생일 카드 만들기

친구의 생일, 선물과 함께 정성스런 생일 카드를 같이 준다면 감동이 두배! 시중에 판매하는
카드를 사용하는 것도 좋지만 내가 직접 만든 카드라면 어떨까요? 감동받은 친구의 모습이 상
상되지 않나요?

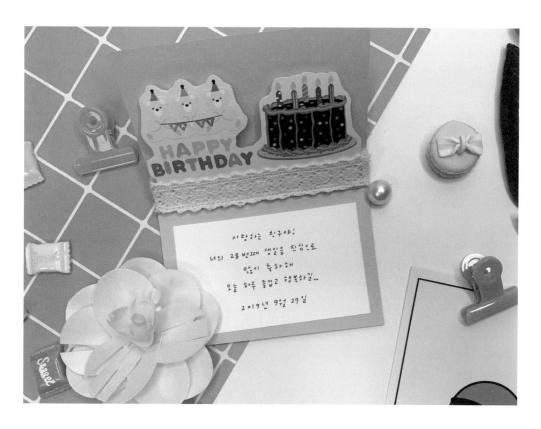

**1.** 미니 카드 사이즈에 맞춰 자른 색
지를 반으로 접어 줍니다.

**2.** 반으로 접은 색지를 다시 편 후 뒷편에 접힌 선을 중심으로 도일리 페이퍼를 붙여 줍니다.

**3.** 입체 부분을 받쳐 줄 지지대를 만들 거예요. 카드와 가로 길이가 같은 색지를 준비합니다.

**4.** 사진의 점선대로 접어 줍니다.

**5.** 가장 오른쪽 얇은 부분을 잘라냅니다.

**6.** 점선대로 따라 접으면 사진과 같은 모양이 됩니다. 가장 오른쪽 끝 칸에 풀칠을 해 붙여 줍니다.

**7.** 카드와 입체 지지대를 사진과 같이 서로 붙여 줍니다.

**8.** 입체 부분을 꾸며 줄 거예요. 적당
한 크기의 색지에 알파벳 스티커
를 먼저 붙이고 곰돌이 스티커와
케이크 스티커로 나머지 공간을
꾸며 줍니다. 이때 지지대 높이만
큼 아랫부분은 비워 둡니다.

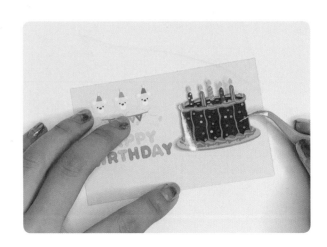

**9.** 꾸며 준 입체 부분의 위쪽을 스티
커 라인에 맞춰 오립니다.

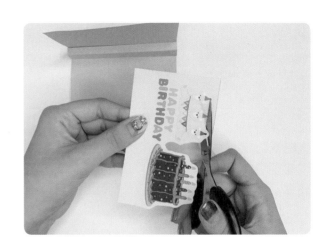

**10.** 완성된 입체 부분을 지지대에
붙여 줍니다.

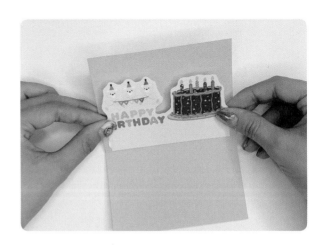

**11.** 지지대의 높이만큼 비워 둔 부분을 레이스테이프를 붙여 꾸며 줍니다.

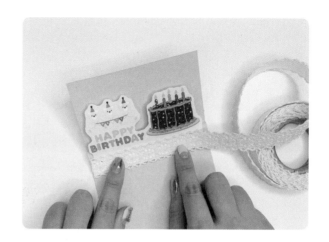

**12.** 흰 종이를 크기에 맞게 잘라 내용을 적을 부분을 만들어 붙입니다.

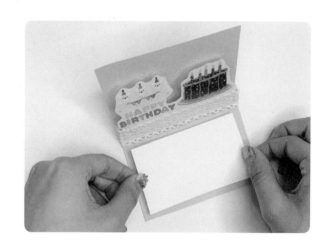

**13.** 생일 축하 편지 내용을 적으면 미니 생일 카드 완성입니다.

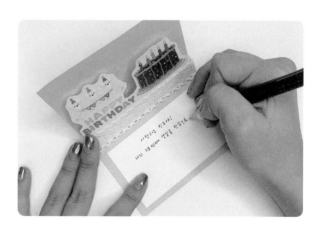

# 테마 3 : 수첩 표지 꾸미기

메리크리스마스! 즐거운 크리스마스에 친구를 위한 선물을 준비해요. 남들과 같은 흔한 미니 수첩이 아닌 표지를 꾸며서 선물해 보는 건 어떨까요?

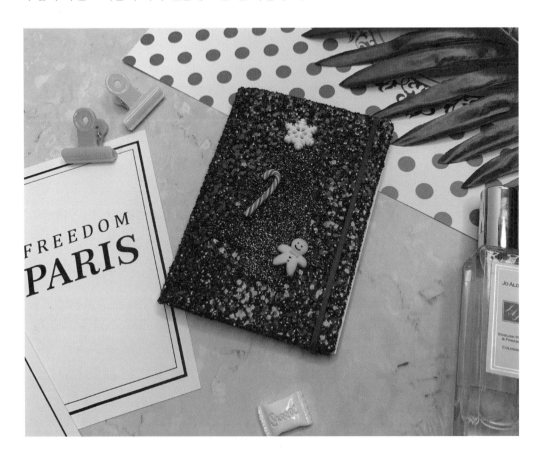

**1.** 미니 수첩 한권과 크리스마스와 어울리는 반짝이 펠트 스티커, 파츠들을 준비해 주세요.

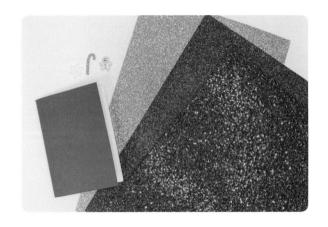

**2.** 미니 수첩을 활짝 펴서 펠트 스티커 위에 놓고, 사방으로 1cm 정도의 여유를 주고 그려서 잘라 줍니다.

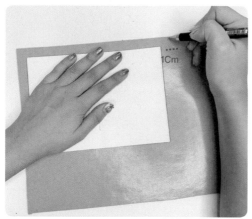 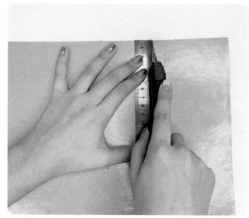

**3.** 펠트 스티커 중심에 미니 수첩을 붙입니다.

**4.** 1cm 여유분으로 남긴 펠트 스티커의 모서리 부분을 대각선으로 잘라 줍니다.

**5.** 모서리를 잘라 준 여유분을 미니 수첩 표지의 안쪽으로 접어 붙여 줍니다.

**6.** 표지를 붙일 때는 전체를 펼쳐 보면서 접는 데 불편함이 없는지 확인해 주세요.

**7.** 표지 위에 꾸며 줄 트리를 만들 거예요. 사용할 초록 펠트 스티커의 크기를 대강 잡아 줍니다.

**8.** 대강 잡아 준 크기에 맞게 펠트 스
티커 뒷면에 트리 모양을 스케치
합니다.

**9.** 스케치를 따라 오려 주세요.

**10.** 오린 트리 모양의 펠트 스티커를
앞표지 가운데에 붙여 줍니다.

**11.** 눈꽃 모양 파츠를 순간접착제로
붙여 줍니다.

**12.** 크리스마스와 어울리는 파츠들
을 추가로 붙여 줍니다.

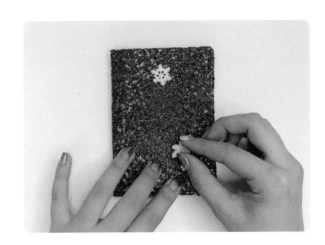

**13.** 파츠까지 다 붙이고 나면 블링블
링하고 크리스마스 느낌이 나는
미니 수첩 표지 꾸미기가 완성되
었습니다.

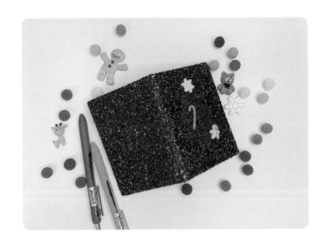

# 에뚜알의 작업 테이블 소개

다꾸러이자 문구 디자이너인 에뚜알의 작업 공간과 다꾸 영상 촬영할 때 사용하는 장비들을 소개해 드릴게요!

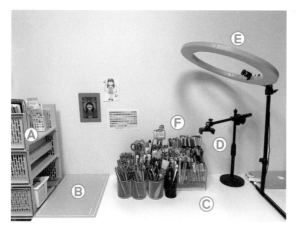

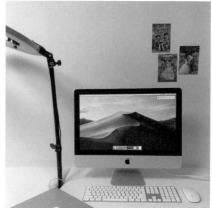

저의 작업 테이블은 책상 두 개를 붙여 벽 한쪽을 가득 채웠답니다. 큰 책상에서는 다꾸를 하며 영상 촬영을 하고 작은 책상에서는 PC 작업을 하고 있답니다.

Ⓐ **보관함** : 다이어리와 자주 쓰는 메모지, 스티커를 보관해 두는 공간입니다.

Ⓑ **커팅 매트** : 칼을 사용할때 커팅 매트를 사용하면 책상이 상하는 걸 막을 수 있어요.

Ⓒ **PVC 촬영 배경지** : 원래 책상은 나무색이지만 위에 촬영 배경지를 깔아 두었어요. 영상을 촬영하거나 제품 사진을 찍을 때 깔끔하게 촬영 가능합니다.

Ⓓ **직각 삼각대** : 카메라 거치대에 대한 질문을 가장 많이 하시더라구요. 일반 거치대나 삼각대를 사용하면 위에서 수직으로 촬영하기가 어려워요. 하지만 이런 직각 삼각대는 수직 촬영이 가능하답니다. 물론 수직 촬영뿐만 아니라 다양한 각도로 촬영이 가능하니 촬영용 꿀템으로 추천합니다.

Ⓔ **링라이트** : 사진 촬영이든 영상 촬영이든 그림자 때문에 많이들 고민일 거예요. 이런 고민을 해결해 줄 아이템! 링라이트 입니다. 아주 크고 빛이 강해서 위치 조절을 잘하면 그림자는 걱정없어요. 이 아이템을 사용하기 전에는 저도 스탠드를 2~3개씩 두고 사용했었는데 링라이트 하나면 충분합니다.

Ⓕ **아크릴 다용도 정리함(경사형)** : 펜 정리하기에 좋은 완전 꿀템입니다. 사선으로 경사져 있는 정리함으로 많은 양의 펜을 깔끔하게 정리할 수 있습니다. 앞쪽에는 일반 연필꽂이로 색연필을 정리해 두었어요.

많은 분들이 궁금해 하던 아이템들을 자세히 소개해 드렸는데 어떠셨나요? 제가 사용하는 아이템이 모든 분들께 다 맞는 건 아닐 거예요. 제가 알려 드린 정보를 바탕으로 꼼꼼히 알아보고 여러분들께 맞는 아이템을 찾아보세요.

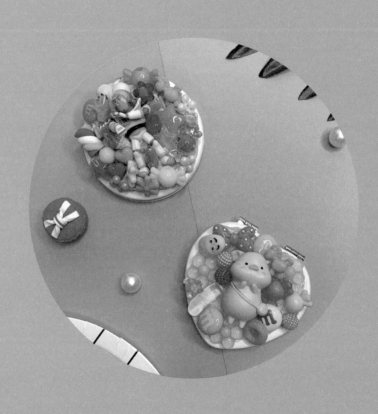

# 나는 특별하다

남들과는 다른 나만의 특별한 아이템을 하나쯤은 가지고 싶지 않으세요? 친구나 연인과 만나 매번 같은 데이트를 하는 데 지루함을 느끼진 않으셨나요? 그렇다면 여기를 주목하세요! 친구, 연인, 부모님과 함께 즐거운 시간도 만들고 나의 개성도 뽐내는 시간을 가질 수 있을 거예요. 요즘 데코덴을 즐길 수 있는 카페들도 생기면서 대중적으로 알려지기 시작한 데코덴이 어렵게만 느껴졌다면 Part 03을 통해 어려움을 극복할 수 있는 시간을 함께 가져 봅시다.

# 나도 인싸가 될 수 있을까?

각자만의 개성이 매력인 요즘, 나도 나만의 개성을 뽐내고 싶은데 어떻게 해야 할지 모르겠다는 분들 주목하세요! 에뚜알과 함께 나만의 개성을 만들어 봅시다.

## 꾸미기 재료, 데코덴

이번 파트에서는 다양한 아이템을 꾸밀 예정입니다. 이러한 꾸미기를 데코덴이라고 하는데 꾸미기 전에 자세히 알아볼까요?

일본에서 시작된 데코덴(デコ電)은 풀어보면 "데코 → Deco(decoration을 줄여서 쓴 거겠죠?) + 덴 → 電(전기, 전화의 의미)"입니다. 즉, 휴대폰을 포함한 전자제품을 데코레이션(장식) 한다는 뜻입니다. 요즘에는 꼭 전자제품이 아닌 소품들(손거울, 필통 등)을 비슷한 방식으로 꾸미는 것을 데코덴이라고도 합니다.

데코덴은 재료가 정말 다양하지만 우리는 이번 파트에서 사용하는 재료에 대해서만 배워 볼 거예요.

### 1. 생크림 본드와 깍지

생크림 같은 질감의 본드로 주로 파츠들을 붙여 줄 때 많이 쓰이는 데코덴 재료입니다. 본드에 깍지를 끼워 짜면 실제 생크림 같답니다. 생크림 본드는 24시간 이상 말려 줘야 완전히 마르는 점을 잊지 말아 주세요.

### 2. 깍지

깍지는 모양이 정말 다양합니다. 사진에서 보시다시피 모양에 따라 굵기와 느낌이 다릅니다.

### 3. 파츠

데코덴 자체가 일본에서 시작된 것이라 용어들이 일본어가 많아요. 파츠 또한 일본어로 부품이라는 뜻입니다. 모양도 크기도 정말 다양하고 알록달록한 파츠들은 데코덴을 할 때 빠질 수 없는 재료입니다.

# 그렇다면 이 다양한 재료들은 어디서 구매하는 걸까요?

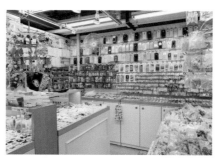

## 오프라인_동대문 종합시장 액세서리, 부자재 상가

서울 동대문 종합시장 건물 5층에 있는 액세서리, 부자재 상가에는 정말 다양한 재료들이 많아요. 몇 시간을 돌아다녀도 다 구경하기 힘들 정도로 많은 종류의 재료들이 있으니 꼭 한번 가 보시길 추천해 드려요.

## 온라인 스토어

동대문 종합시장은 거리가 멀거나 시간적인 여유가 없을 경우에는 방문하기가 힘든 단점이 있습니다. 하지만 걱정할 필요 없어요! 검색창에 '데코덴 재료'를 검색하면 많은 사이트가 나옵니다. 대부분의 사이트들이 실제로 동대문에 매장이 있는 곳들이 많습니다. 그렇다 보니 온라인에서도 다양하고 예쁜 재료를 구매할 수 있습니다.

# 너, 그거 어디서 샀어?

남들과 다른 개성을 가진 나만의 아이템을 가지고 있으면 주변에서 많이들 물어봅니다. "그거 예쁘다, 어디서 샀어?" 이때 당당하게 말해 보세요. "이거 내가 만들었어!"

## 폰케이스 꾸미기
그 어떤 물건보다 가까운 나의 휴대폰에 특별한 옷을 입혀 봅시다.

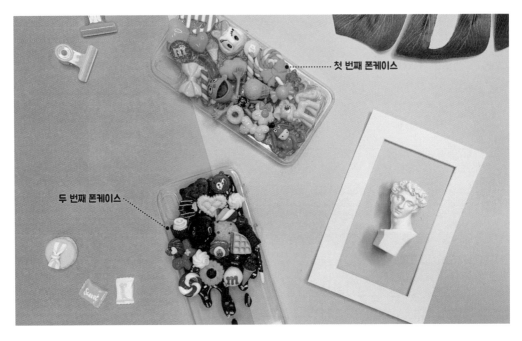

첫 번째 폰케이스

두 번째 폰케이스

### : 첫 번째 폰케이스 꾸미기 :

**1.** 한 가지 색감으로 맞춰 꾸며 볼 거예요. 좋아하는 색감의 파츠들과 투명하드 폰케이스, 생크림 본드, 깍지를 준비해 주세요.

 파츠를 준비할때는 대, 중, 소 크기를 골고루 준비해 주세요.

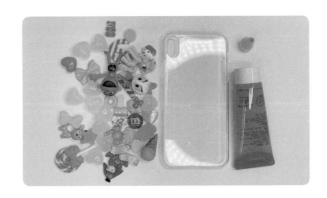

**2.** 가장 먼저 큰 파츠로 중심을 잡아
줍니다. 원하는 위치에 맞춰 케이
스 위에 올려 주세요.

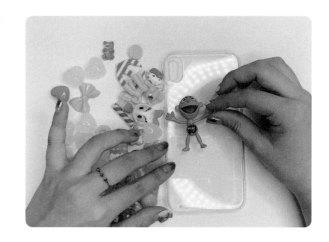

**3.** 중심을 잡아 준 파츠 주변으로 파
츠들을 채워 준다는 생각으로 다
른 파츠들을 배치해 보세요. 이렇
게 우선 올려 둔 상태에서 사진을
찍어 줍니다.

 대략적인 위치 참고이므로 너무 작은 파츠
들까지는 올리지 않아도 됩니다.

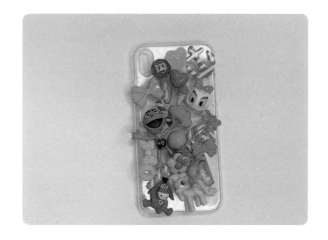

**4.** 깍지를 끼운 생크림 본드를 예쁘
게 짜 줍니다. 이때 너무 케이스
가장자리 가까이에 짜지 않도록
주의합니다.

 생크림 본드가 마르면서 흘러내릴 수 있기 때
문에 케이스 가장자리 안쪽으로 짜 줍니다.

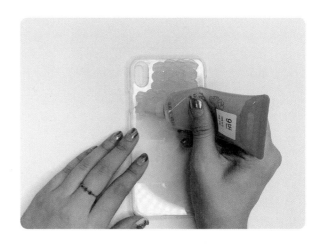

**5.** 생크림 본드로 다 채워진 케이스
위로 큰 파츠를 올려 줍니다. 이때
너무 꾹 누르지 않습니다.

생크림 본드 위에 파츠를 붙일 때 너무 힘을
주면 생크림 본드가 여기저기 지저분하게
튀어나옵니다. 생크림 본드 위에 올려 살포
시 눌러 주기만 해도 다 마르고 난 후에 잘
붙어 있답니다.

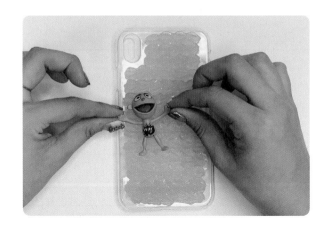

**6.** 찍어 두었던 사진을 보며 큰 사이
즈의 파츠들을 먼저 붙여 줍니다.

꼭 처음 사진 그대로 붙여야 하는 건 아닙니
다. 실제로 붙이다 보면 살짝 달라질 수 있어
요. 사진은 참고용이니 대략적인 위치 정도
만 확인해 주면 됩니다.

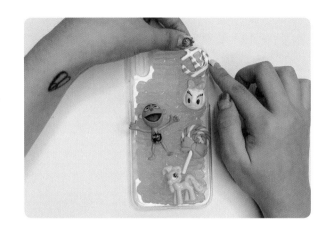

**7.** 큰 사이즈의 파츠들이 자리가 잡히면 중간 사이즈의 파츠들을 붙여 줍니다.

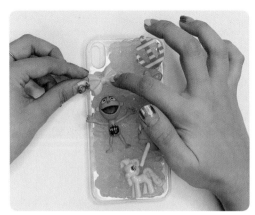
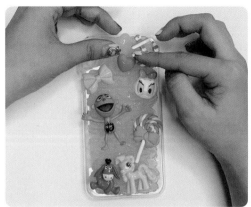

**8.** 큰 사이즈와 중간 사이즈의 파츠들이 자리가 잡히면 나머지 빈 공간은 작은 사이즈의 파츠들로 채워
줍니다.

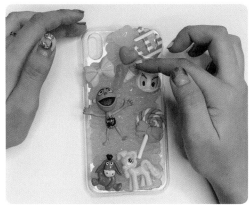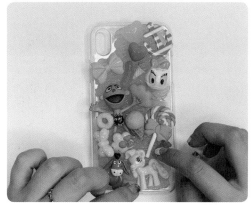

**9.** 파츠가 서로 겹치는 부분에도 파
츠를 붙일 거예요. 생크림 본드를
추가로 조금 짜 줍니다.

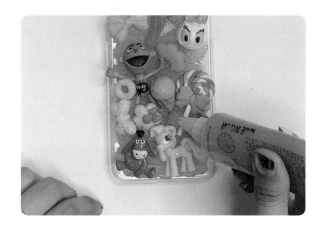

**10.** 새로 추가된 생크림 본드 위로
작은 사탕 파츠를 올려 주세요.

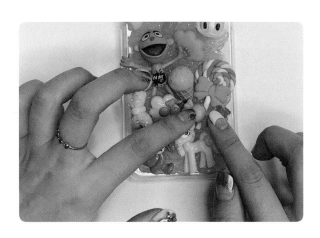

**11.** 핀셋을 이용해 작은 파츠들을 올려 빈 공간을 섬세하게 모두 채워 주고 넉넉히 이틀 정도 말려 주면
완성입니다.

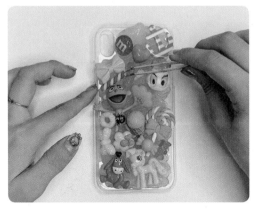 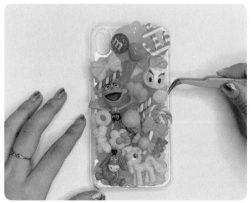

## : 두 번째 폰케이스 꾸미기 :

**1.** 초코 간식 디자인의 파츠들, 투명
하드 폰케이스, 생크림 본드(초코
시럽)를 준비해 주세요.

 생크림 본드는 종류가 다양합니다. 이번에
꾸밀 폰케이스에 사용할 생크림 본드는 조
금 묽은 시럽 스타일의 생크림 본드입니다.

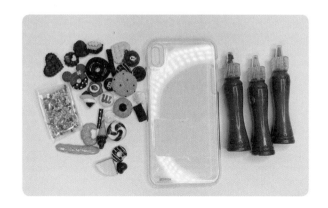

**2.** 네임펜을 이용해 폰케이스에 흘러
내리는 물결 모양을 그려 줍니다.

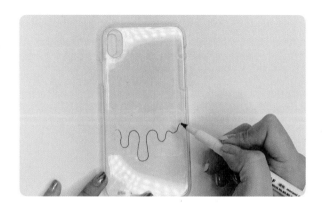

**3.** 초코시럽 본드로 스케치한 부분을 따라 그려줍니다.

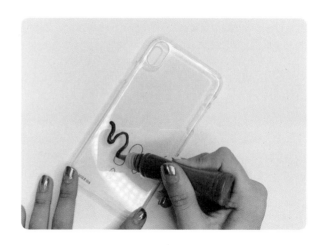

**4.** 폰케이스 가장자리 안쪽으로 테두리를 그리듯이 초코시럽 본드를 짜 줍니다.

시럽 본드는 묽기 때문에 더 잘 흘러내립니다. 따라서 좀 더 여유를 두고 안쪽으로 짜 줍니다.

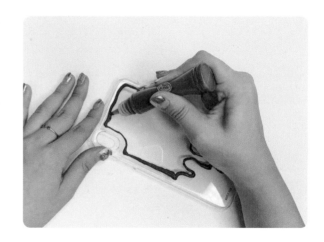

**5.** 꼼꼼히 테두리 안쪽을 채워 줍니다.

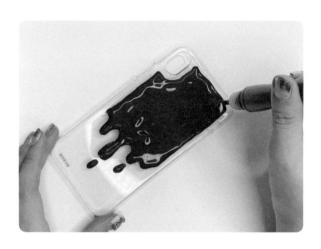

**6.** 커다란 쿠키 파츠를 초코시럽 본
드 위에 올려 중심을 잡습니다.

 시럽 본드는 파츠를 올렸을 때 미끄러운 느
낌이 있습니다. 누르지 말고 살짝 얹어 주
세요.

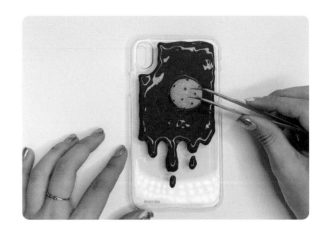

**7.** 쿠키 파츠 위로 도넛 파츠를 겹쳐
서 붙일 거예요. 치약 본드를 쿠키
파츠 위에 살짝 짜 줍니다.

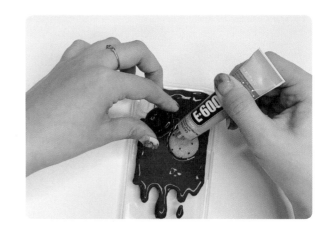

**8.** 도넛 파츠를 붙여 줍니다.

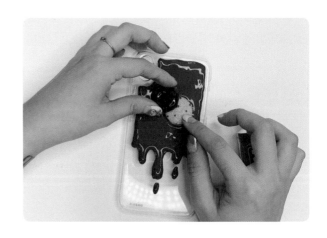

**9.** 처음 붙인 쿠키 파츠와 도넛 파츠를 중심으로 퍼져나가듯이 파츠들을 붙여 줍니다.

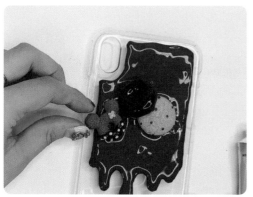 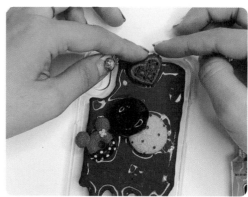

**10.** 빈 공간을 여러 가지 파츠들로 채워 줍니다.

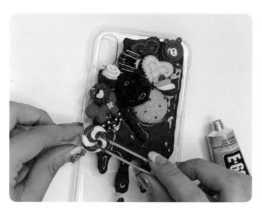 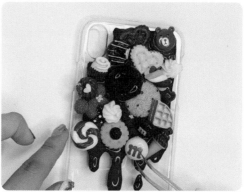

**11.** 마지막은 알록달록한 컬러의 가루 파츠로 꾸며 줄 거예요. 빈 공간에 손으로 살살 뿌려 주고 넉넉히 이틀 정도 말려 주면 완성입니다.

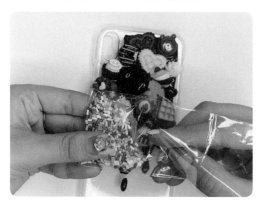 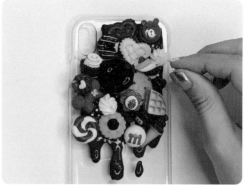

# 손거울 꾸미기

귀엽고 깜찍한 나만의 손거울을 만들어 봅시다.

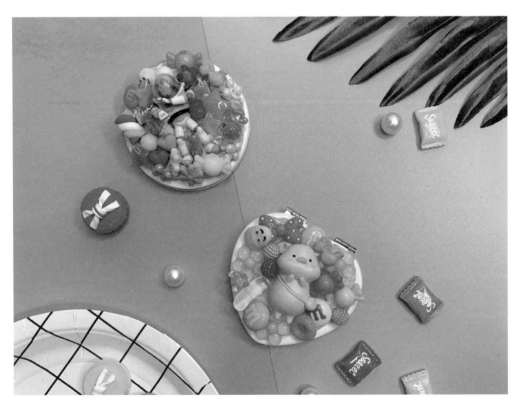

**1.** 생크림 본드, 깍지, 노랑과 핑크 계열의 파츠, 꾸미기용 손거울을 준비해 주세요.

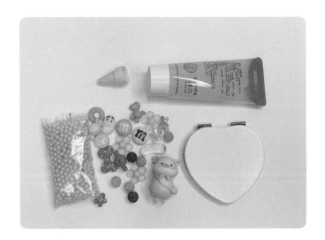

**2.** 큰 사이즈의 파츠를 중심으로 다
양한 파츠들을 손거울에 올려 줍
니다.

**3.** 손거울에 다 올려 준 후 사진을 찍
어 둡니다.

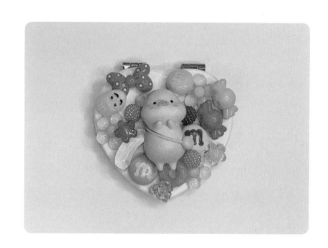

**4.** 손거울의 테두리 부분부터 가장자
리 안쪽으로 생크림 본드를 짜 줍
니다.

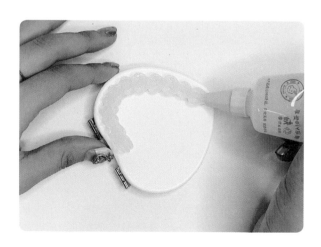

**5.** 안쪽까지 생크림 본드를 채워 줍
니다.

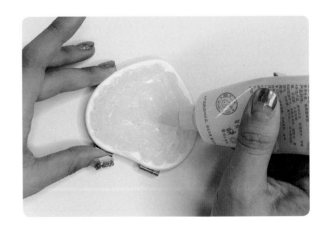

**6.** 가운데에 가장 큰 돼지 파츠를 붙
여 줍니다.

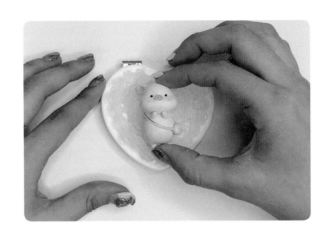

**7.** 중간 사이즈의 파츠들을 돼지 주변에 붙여 줍니다.

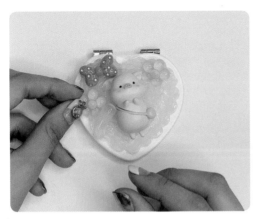
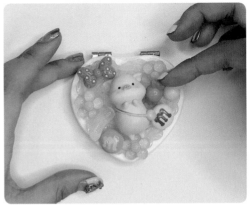

**8.** 작은 사이즈의 파츠들은 핀셋을 이용해 빈 공간을 채워가며 붙여 줍니다.

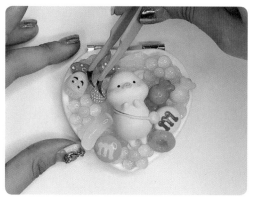 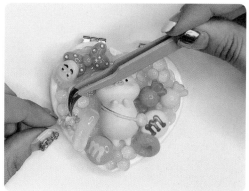

**9.** 겹쳐 붙일 공간에 생크림 본드를 조금 짜고 파츠를 겹쳐 올려 줍니다.

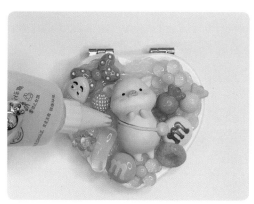 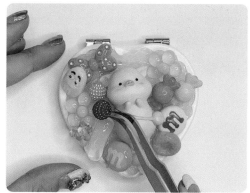

**10.** 나머지 빈 공간들도 채워 주고 넉넉히 이틀 정도 말려 주면 완성입니다.

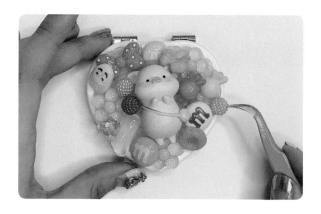

# 필통 꾸미기

예쁜 나만의 필통을 보면 공부할 때 기분이 좋아질 거예요!

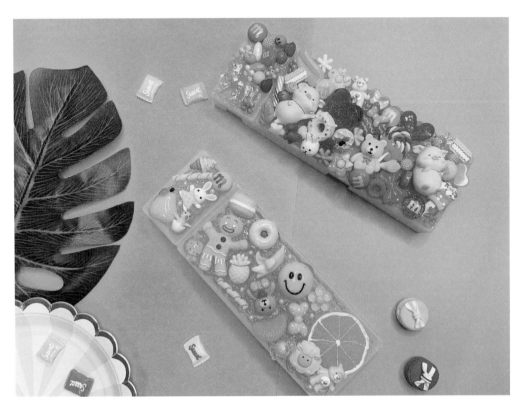

1. 노랑 계열의 파츠, 생크림 본드, 깍지, 꾸미기용 필통을 준비해 주세요.

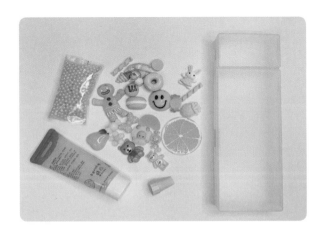

**2.** 가장 큰 사이즈의 파츠를 필통 위
　 에 먼저 올려 줍니다.

**3.** 중간 사이즈. 작은 사이즈 파츠들
　 도 차례대로 올려 빈 공간을 채운
　 후 사진을 찍어 줍니다.

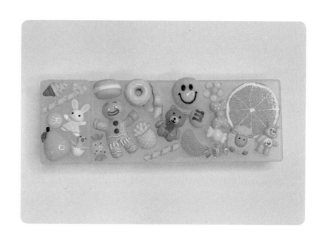

**4.** 필통의 가장자리 안쪽으로 생크림
　 본드를 채워 줍니다. 이때 옆에 따
　 로 열리는 작은 뚜껑 부분은 비워
　 둡니다.

**5.** 커다란 레몬 파츠를 생크림 본드
위에 올립니다.

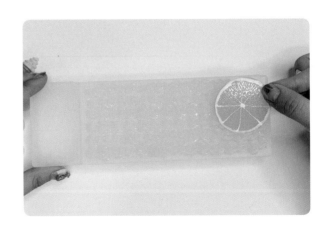

**6.** 레몬 파츠 주변에 귀여운 양과 곰돌이 파츠들을 붙여 줍니다.

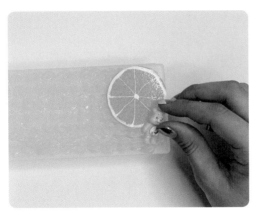 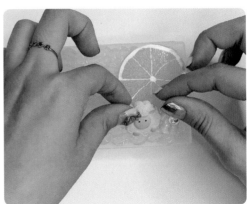

**7.** 레몬과 멀리 떨어진 부분에 커다
란 쿠키 파츠를 붙여 줍니다.

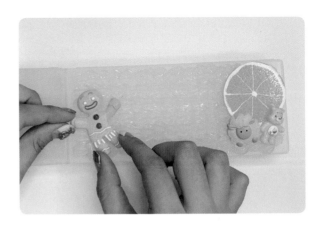

**8.** 쿠키 파츠 주위로 중간 사이즈의
파츠들을 차례차례 붙여 줍니다.

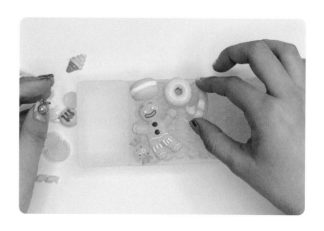

**9.** 미리 찍어 두었던 사진을 보며 빈 공간을 채워 줍니다.

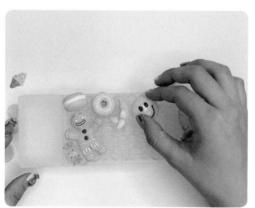 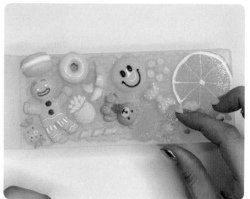

**10.** 비워 두었던 작은 뚜껑 부분에
도 생크림 본드를 채워 줍니다.

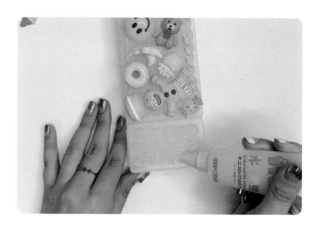

**11.** 서양배 모양의 파츠와 병아리
파츠를 붙여 줍니다.

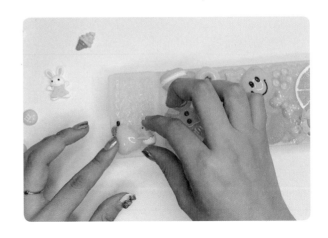

**12.** 사진을 보며 나머지 공간도 파
츠들로 채워 줍니다.

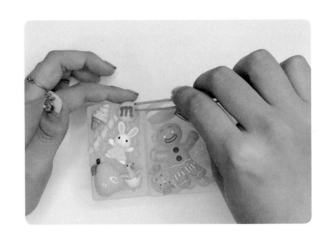

**13.** 아주 작은 노란 구슬들을 빈 공
간 사이사이에 붙여 줄 거예요.
핀셋을 이용해 하나하나 붙여 주
고 넉넉히 이틀 정도 말리면 완성
입니다.

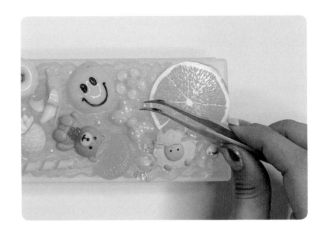

# 책갈피 만들기

책에 꽂는 작은 책갈피도 나만의 스타일로 만들어 봅시다.

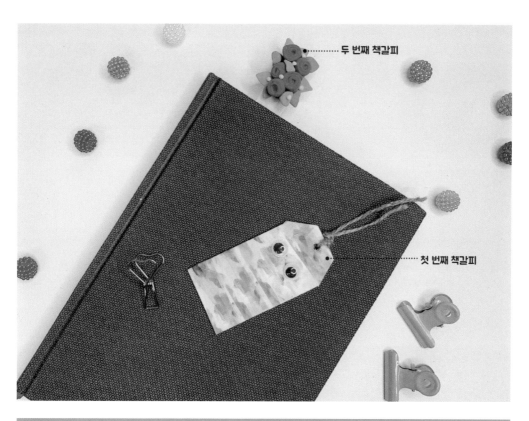

두 번째 책갈피

첫 번째 책갈피

## : 첫 번째 책갈피 만들기 :

**1.** 보드 택, 마끈, 마스킹테이프, 눈
모형을 준비해 주세요.

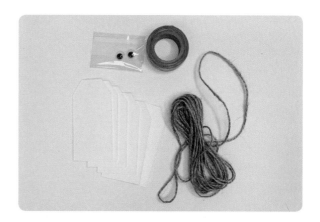

**2.** 보드 택에 원하는 디자인의 마스킹테이프를 꼼꼼히 감아 주세요.

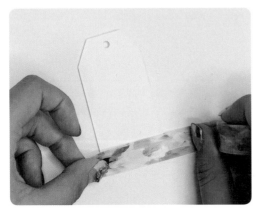 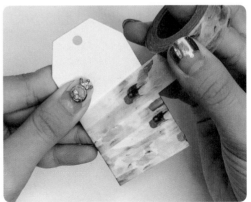

**3.** 마스킹테이프를 감은 보드 택의 타공 부분을 칼로 칼집을 내어 줍니다.

**4.** 칼집 낸 부분의 타공 부분을 펜으로 다듬어 주세요.

**5.** 눈 모형에 본드를 붙여 마스킹테이프를 감은 보드 택에 붙여 줍니다.

**6.** 마끈의 길이를 조정하여 잘라 줍니다.

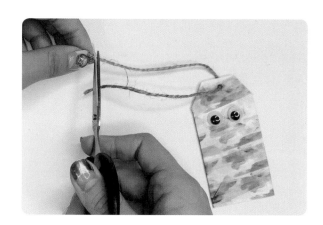

**7.** 마끈과 보드 택을 연결하여 매듭지어 줍니다.

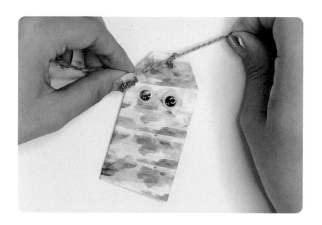

**8.** 뒷면에 알파벳 스티커를 이용해
이니셜을 붙여 주면 완성입니다.

## : 두 번째 책갈피 만들기 :

**1.** 빨강, 노랑, 초록색의 점토와 나무
막대를 준비해 주세요.

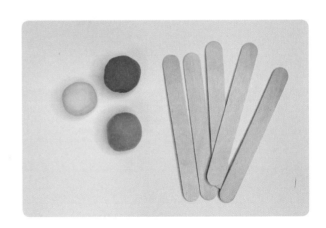

**2.** 빨간 점토를 길게 늘려 주세요.

**3.** 길게 늘어난 점토를 적당한 크기
로 잘라 나눠 줍니다.

**4.** 나눠진 점토를 살살 굴려 조금만
늘려 줍니다.

**5.** 늘려진 점토를 밀대로 밀어 얇고
넓적하게 만들어 줍니다.

**6.** 노랑과 초록을 섞어 연두색 점토를 만듭니다.

**7.** 연두색 점토를 얇고 길게 늘린 후 작은 사이즈로 잘라 나눠 줍니다.

**8.** 물방울 모양을 만든 후 손가락으로 살짝 눌러서 나뭇잎 모양으로 만들어 줍니다.

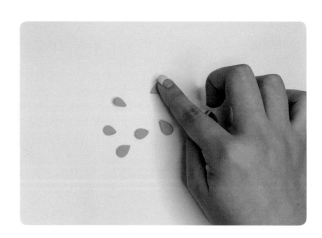

**9.** 초록색 점토도 같은 방법으로 만
들어 줍니다.

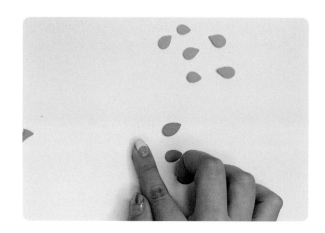

**10.** 앞서 만들어 둔 얇고 넓적한 빨
강색 점토를 돌돌 말아 줍니다.

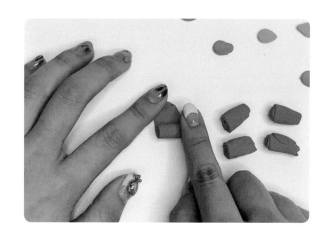

**11.** 돌돌 말아 준 점토를 살짝살짝
다듬어 꽃잎 부분을 살려 줍니
다.

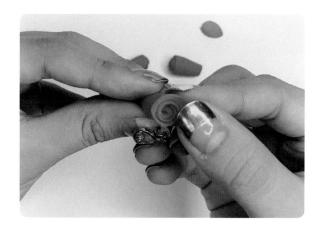

**12.** 불필요한 부분은 잘라 줍니다.

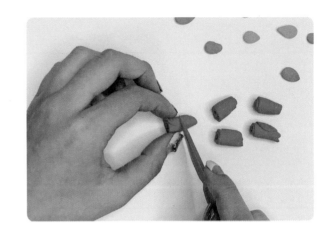

**13.** 밀대를 이용해 초록색 점토를 밀어 줍니다.

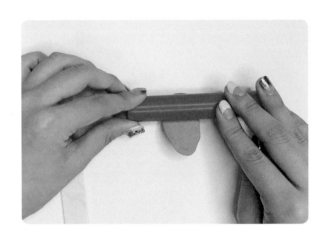

**14.** 밀대로 민 초록색 점토를 나무 막대 끝에 붙여 줍니다.

**15.** 튀어나온 점토를 칼을 이용해 잘라 다듬어 줍니다.

**16.** 나무 막대에 붙인 초록색 점토 위에 연두색 나뭇잎을 붙여 줍니다.

**17.** 빨강 점토로 만든 꽃들도 붙여 줍니다.

**18.** 꽃과 나뭇잎을 번갈아가며 붙여 빈 부분을 채워 줍니다. 붙이면서 끝이 뭉뚝해진 나뭇잎 점토의
모양을 정리해 줍니다.

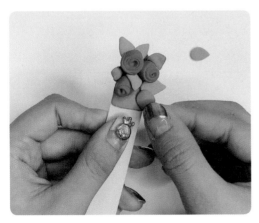 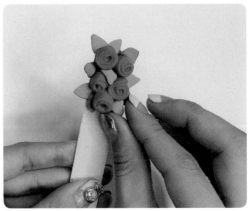

**19.** 노랑색 점토를 아주 작은 크기로 나눠 줍니다. 꽃과 나뭇잎 사이 중간중간에 노란색 점토를 동그
랗게 만들어 붙여 주면 완성입니다.

 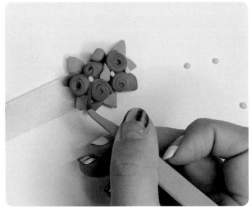

# 에뚜알은 어디서 배울까?

"에뚜알님, 원래 미술이나 디자인 전공이세요?", "이런 건 어디서 배워야 하나요?" 하는 질문들을 아주 많이 받습니다. 네! 저는 고등학교 때부터 디자인 전공이었습니다. 하지만 전공이라고 해도 저는 현재까지도 여러 가지를 배우고 있어요. 꼭 전공이 아니더라도 차근차근 배우다 보면 저보다 더 멋진 작가가 될 수 있답니다. 일단 어디서 무얼 먼저 배워야 할지 막막하시죠? 제가 방향을 잡아 드릴게요!

온라인 수업 사이트

온라인 수업 과제물

학교나 직장을 다니면서 무언가를 배운다는 건 시간적으로도, 비용적으로도 쉬운 일이 아니라는 거 너무나도 잘 알고 있습니다. 요즘은 이런 분들을 위한 딱 맞는 클래스들이 잘 나오고 있어요. 바로 온라인 클래스인데요. 저렴한 가격에 2~3개월 동안 원하는 시간에 영상으로 강의를 들을 수 있고, 강의에 필요한 준비물까지 하나하나 다 챙겨 주기 때문에 아주 편리한 클래스입니다. 저 또한 이미 5개의 강의를 수강했을 만큼 많이 애용하는 클래스입니다. 여러분들도 자신에게 맞는 강의를 골라 수강해 보세요! 손그림을 워낙 좋아하는 저는 손그림 강의를 많이 듣고, 배운 내용을 다꾸에 응용하기도 하고 신상을 만들 때 도움을 받기도 합니다. 굿즈 제작하는 강의들도 많으니 꼼꼼히 확인하고 골라 보세요!

수업시간 배운에 내용을 응용한 다꾸

# 나도 할 수 있다

SNS에서 활동하는 다양한 작가님들을 보며 '나도 한번 도전해 보고 싶다' 했던 분들! 에뚜알이 도와드릴게요. 복잡한 과정이 아닌 간단하게 나만의 문구 아이템을 만들어 보는 시간. 여기서 아주 기초적인 부분을 배워 보고 자신감을 가져 나도 SNS 따꾸려가 되어 여러 사람들과 소통하며 건강한 취미 생활을 만들어 봅시다.

# 나도 문구 제품을 만들 수 있을까?

요즘은 꼭 전문가가 아니더라도 스티커나 메모지 같은 나만의 문구 제품을 만들어서 판매하는 사람들이 많아지고 있습니다. '과연 나도 할 수 있을까?' 라며 걱정마세요. 첫 시작을 에뚜알이 도와드릴게요. 같이 시작해 볼까요?

## 창작자의 노력과 시간을 지켜 주세요.

우리는 문구 제품을 만들기 전에 저작권에 대해 꼭 알고 가야 해요. 여기서 저작권이란, 창작물을 만든 사람이 자신의 창작물, 즉 저작물에 대해 가지는 법적 권리입니다. 창작은 누구나 어려운 것이죠. 힘들게 만든 나의 창작물을 누군가가 아무렇지 않게 베껴간다면 기분이 어떨까요? 이러한 창작자들의 노력과 시간을 법적으로 보호해 주기 위해 만들어진 것이 저작권입니다.

처음 문구 제품을 만드는 분들이 가장 많이 하는 실수는 저작권에 대한 인식 부족에서 옵니다. 디즈니, 지브리, 짱구 등 누구나 알 수 있을 법한 유명한 영화나 캐릭터를 그대로 사용한 문구 제품을 제작하는 것은 저작권을 침해하는 행위입니다. 짱구 캐릭터를 보고 똑같이 내가 그렸다고 해서 내 창작물이 되는 것이 아닙니다. 상업적인 용도, 개인적인 용도 모두 저작자의 허락이 있어야 합니다. "외국 기업이니까 모를 거예요", "어차피 소량만 제작해서 판매하는 건데요" 등의 인식은 잘못된 것이니 우리 모두 서로의 노력과 시간을 존중해 주는 마음으로 저작권에 대한 인식을 높여 봅시다.

## 무엇이 필요할까요?

문구 제품을 만들기에 앞서 어떤 장비나 프로그램이 필요한지 알아보려고 합니다. 작가님들마다 사용하는 장비나 프로그램이 다르기 때문에 꼭 제가 사용하는 것들이 정답은 아닙니다. 자신에게 맞는 장비들을 사용하면 돼요.

### 1. 태블릿 PC

요즘은 공부하는 학생분들도 많이 가지고 있는 태블릿 PC. 쉽고 간단하게 작업하기에 아주 좋은 장비입니다. 처음 기초 정도만 배우면 누구나 손쉽게 내가 그린 그림으로 문구 제품을 만들 수 있습니다.

### 2. PC와 마우스 + 어도비 일러스트레이터 프로그램

어도비사의 일러스트레이터 프로그램을 이용해 작업하는 방법입니다. 매달 일정 금액을 내야 하는 유료 프로그램이지만, 학생 할인도 있고 자주 사용하는 전문가라면 꼭 사용하는 프로그램 중 하나입니다. 개인적으로 저는 이 조합을 가장 많이 사용합니다. 다만, 프로그램을 배우는 데 태블릿 PC보다는 오래 걸리고 어려운 단점이 있습니다.

### 3. PC와 태블릿 + 어도비 포토샵 프로그램

어도비사의 또 다른 프로그램인 포토샵을 이용해 작업하는 방법입니다. 이 프로그램 또한 매달 일정 금액을 내야 하는 유료 프로그램이지만, 전문가뿐만 아니라 일반인들도 많이 사용하는 프로그램 중 하나입니다. 태블릿 PC와 같은 맥락이지만 좀 더 다양하고 세세한 작업을 하기 좋은 조합입니다. 이때 꼭 태블릿을 사용하지 않고 마우스를 사용해도 됩니다.

## 이제 시작해 봅시다.

앞서 배운 것들을 토대로 이제 나만의 문구 제품을 만들어 볼까요? 우선 이 책에서는 일러스트레이터 프로그램을 이용한 메모지 만들기와 포토샵을 이용한 스티커 만들기를 해볼 거예요. 어도비 프로그램이 있어야 가능한 작업입니다. 어도비 홈페이지에 들어가면 1주일 무료 체험이 가능하니 참고바랍니다(참고로 이 책에서 알려 주는 내용만으로는 어도비 프로그램을 자유롭게 다루기 부족합니다. 정말 간단한 작업의 과정을 배우는 것으로, 좀 더 깊이 있게 배우기 위해서는 별도로 배우셔야 합니다). 그럼 시작합니다!

# 떡메모지 만들기

어도비 일러스트레이터 프로그램을 사용해서 떡메모지를 만들어 봅시다.

**1.** 제작 업체 사이트에 들어가서 [주
문하기 〉 떡메모지 〉 사이즈 80×
80mm]로 선택해 줍니다. 그리고
왼쪽 하단에 보이는 '칼선 다운로
드'를 눌러 칼선을 다운로드받아
주세요.

제작 업체를 찾을 경우 인터넷 검색창에
'떡메모지 소량제작', '스티커 소량제작'을
검색하면 다양한 업체들과 사용 후기 블로
그를 찾을 수 있습니다. 그중 자신에게 맞는
곳을 골라 제작을 맡기면 됩니다.

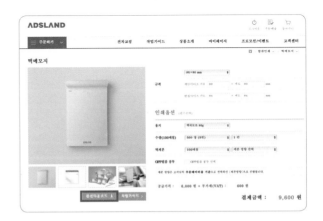

**2.** 다운로드받은 칼선은 일러스트 파일과 포토샵 파일 두 가지로 나뉘어져 있습니다. 우리는 일러스트 파일로 작업할 거예요. 확장자가 ai 인 일러스트 파일을 열어 주세요.

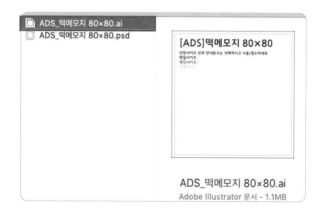

**3.** 파일을 열고 레이어에서 '편집 사이즈' 레이어를 선택한 후 작업을 시작합니다. 사각형 도구를 선택하고 너비 84mm, 높이 84mm의 사각형을 그려 줍니다.

**4.** 사각형의 면색을 노랑으로 바꾸고 대지와 맞춰 줍니다.

**5.** 브러시 도구를 선택한 뒤 연한 갈색으로 스마일 표정을 그려 줍니다.

 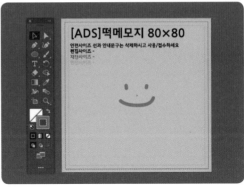

**6.** 레이어에서 '안내'레이어를 삭제해 줍니다. 그러면 인쇄되는 부분만 남아요.

 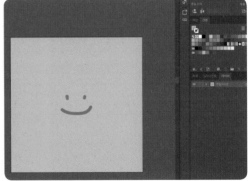

**7.** 완성된 파일을 다른 이름으로 저장하고 업체 사이트를 엽니다. 처음과 동일하게 [주문하기 〉 떡메모 지 〉 사이즈 선택] 후 파일을 업로드하고 결제까지 하면 발주 완료입니다.

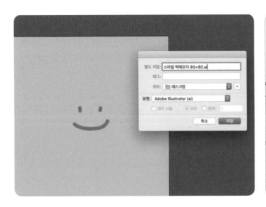 

# 그림으로 스티커 만들기

내가 그린 그림을 포토샵을 사용해서 스티커로 만들어 봅시다.

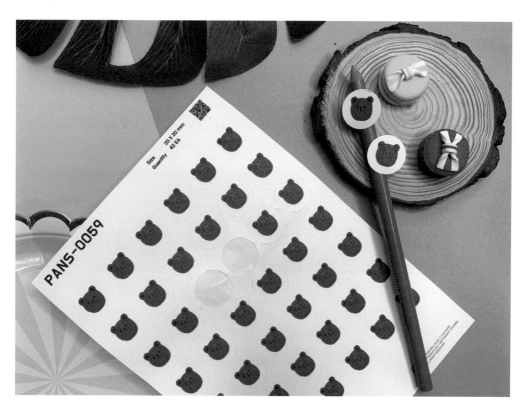

**1.** 드로잉북에 내가 원하는 그림을 그리고 스캔해 줍니다.

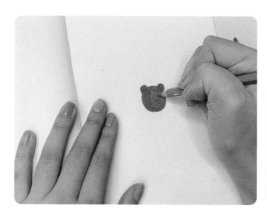

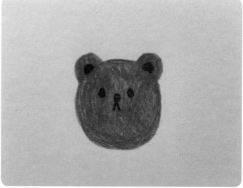

**2.** 포토샵을 실행하여 폭 100mm, 높이 100mm, 300dpi, CMYK로 설정한 문서를 만듭니다.

**3.** 보라 곰돌이 스캔 파일을 불러와서 새로 만든 문서에 사진을 옮겨줍니다.

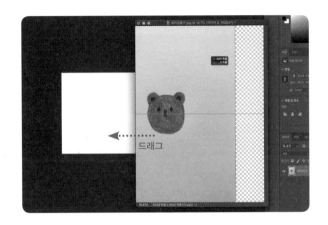

**4.** 자동 선택 도구를 선택한 후 배경 부분을 클릭해 줍니다. 그러면 사진과 같이 곰돌이 모양을 제외한 부분이 선택될 거예요.

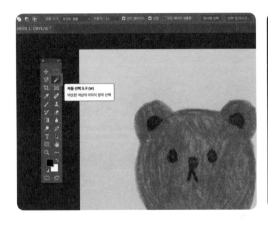

**5.** 배경을 선택한 부분을 `Delete` 키를 눌러 삭제해 주면 사진과 같이 하얀 배경에 곰돌이만 남을 거예요. 그후 [이미지 〉 자동 톤]을 선택해 그림의 톤을 보정해 줍니다.

**6.** [파일 〉 다른 이름으로 저장]을 선택합니다. 형식을 jpeg로 선택 후 저장합니다. 이때 jpge 옵션을 사진과 같이 맞춰 줍니다.

**7.** 제작 업체 홈페이지를 들어갑니다. 원형 판스티커를 선택하고 '에디터 만들기'를 클릭합니다.

**8.** 왼쪽 하단에 있는 '사진 가져오기'를 선택해서 jpge로 저장한 보라 곰돌이를 가져옵니다.

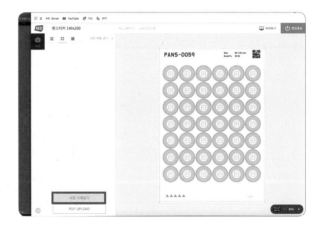

**9.** 가져온 사진을 오른쪽 원형 스티커 칸에 드래그해 줍니다.

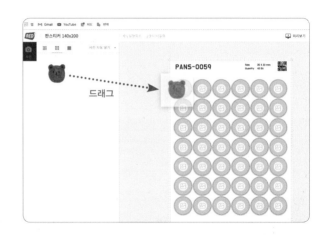

**10.** 비어 있는 스티커 칸을 모두 채우고 '편집 종료'를 선택합니다. 결제까지 하면 발주 완료입니다.

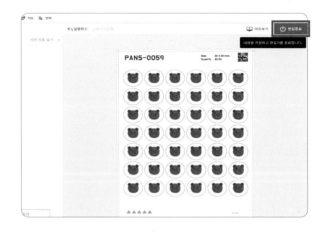

# 사진으로 스티커 만들기

내가 찍은 사진으로 스티커로 만들어 봅시다.

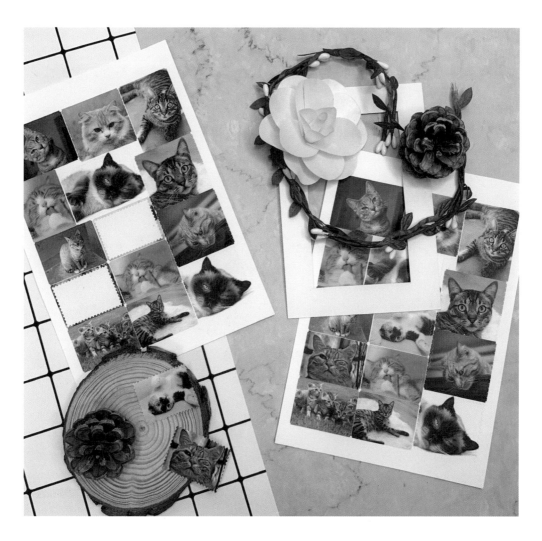

사진찍기 좋아하는 분, 나의 반려동물로 스티커를 만들고 싶은 분, 친구나 가족 사진으로 스티커를 만들고 싶은 분 모두 여기여기 모이세요! 정말 쉽고 간단하게 스티커 만드는 법을 알려 드릴게요. 우선 스티커로 만들고 싶은 사진들을 PC에 준비해 주세요. 이때 너무 화질이 좋지 않은 사진들은 피해 주세요. 너무 어둡게 나온 사진들은 인쇄 시 더 어두워질 수 있으므로 시작 전에 포토샵 프로그램을 사용해 미리 보정해 주세요.

**1.** 제작 업체 홈페이지를 들어갑니다. 판스티커 메뉴에서 스티커로 만들고 싶은 프레임을 선택하고 '에디터 만들기'를 클릭합니다.

**2.** 왼쪽 하단에 있는 '사진 가져오기'를 선택해서 스티커로 만들고 싶은 사진들을 모두 불러옵니다.

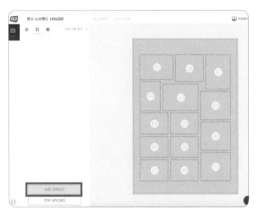
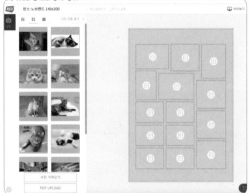

**3.** 가져온 사진을 오른쪽 스티커 프레임에 드래그해 줍니다. 비어 있는 스티커 칸을 모두 채우고 '편집 종료'를 선택합니다. 결제까지 하면 발주 완료입니다.

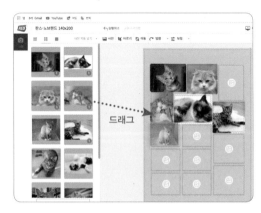
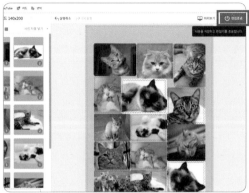

# 다꾸러들은 어디서 구매할까?

"에뚜알님, 그 스티커는 어디서 구매하셨어요?" 제가 가장 많이 받는 질문 중 하나입니다. 다꾸를 시작하고 싶은데 다들 어디서 구매하는지 알고 싶으셨던 분들 주목하세요!

## 온라인으로 구매하기

가장 간편한 방법인 온라인으로 구매하는 방법입니다. 정말 많은 브랜드의 아이템들을 한번에 구경할 수 있는 공간이기도 하지요. 지방에 거주하는 분들도 쉽게 구매할 수 있는 장점이 있지만 사진으로만 보고 구매해야 하기 때문에 실물과 다를 경우 실망할 수도 있습니다. 위 사진과 같이 다양한 브랜드들을 모두 모아 디자인문구 카테고리를 만들어 둔 사이트에서 구매를 하거나, 내가 좋아하는 브랜드의 이름을 검색해서 개별 사이트에서 구매하는 방법도 있습니다. 또, 다양한 SNS를 통해 개인 작가들에게 구매하는 방법도 있습니다.

## 오프라인으로 구매하기

물론 오프라인에서도 구매할 수 있습니다. 핫트랙스, 예스24와 같은 각 지방 지점에 있는 대형 스토어를 방문하면 다양한 브랜드를 직접 보고 만날 수 있습니다. 또는 이벤트성으로 짧은 기간 판매를 하는 백화점 팝업스토어

나 코엑스 박람회를 통해서도 구매할 수 있습니다. 오프라인 행사나 매장은 대부분 서울이나 큰 도시에서만 볼 수 있기 때문에 방문 자체가 번거로운 단점과 온라인보다는 브랜드의 다양성이 떨어지는 단점이 있습니다.

## 구매한 문구류들 어떻게 보관해야 할까요?

하나둘 사서 모아 둔 스티커, 마스킹테이프, 메모지들... 어느새 감당이 안될 만큼 모여 정리를 해야 할 거 같은데, 어떻게 보관하고 정리해야 하는지 막막하신 분들께 에뚜알의 보관 방법을 알려 드릴게요.

### 스티커 보관

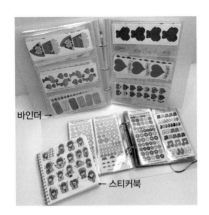

바인더 →

스티커북 →

스티커에는 보편적으로 칼선이 있어 바로바로 뜯어 쓸 수 있는 씰스티커와 직접 오려 사용해야 하는 인쇄소 스티커 두 가지 종류가 있습니다. 씰스티커의 경우 앨범 바인더에 보관하면 편리합니다. 다양한 크기의 속지들이 많으니 내가 가지고 있는 스티커 사이즈에 맞는 속지 안에 보관합니다. 인쇄소 스티커의 경우 오리기 전에는 바구니나 박스 안에 보관해 두고, 가위로 오린 후에는 스티커북에 차곡차곡 붙여 둡니다. 스티커북은 이형지로 만들어져 있어 사용할 때 스티커가 깔끔하게 떨어집니다.

### 메모지 보관

떡메모지의 경우 보편적으로 한 권당 약 100장 정도로 두껍고 양이 많습니다. 한번에 보관하게 되면 공간 차지도 많이 하고 찾아서 사용하기가 불편합니다. 10~20장 정도 적당한 양만 뜯어 크기에 맞는 바구니에 보관하고 남은 양은 친구들과 나눠 가지거나 깊은 서랍이나 박스에 따로 모아 보관합니다.

## 마스킹테이프 보관

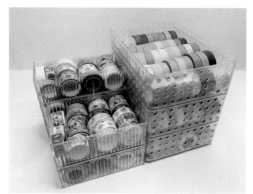

투명한 정리 바구니에 크기별, 컬러별 등으로 분류하여 정리합니다. 위로 차곡차곡 쌓아 보관하면 깔끔하게 정리가 됩니다. 또한 바구니가 투명하기 때문에 안에 내용물이 보여서 사용할 때 편리합니다.

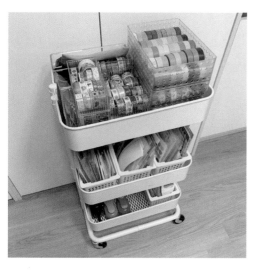

◀········· 마테 감개(누드카드)

정리한 바구니는 차곡차곡 쌓아 바퀴 달린 트레이에 보관합니다. 바퀴 달린 트레이는 책상 옆에 두고 사용하기 편리합니다. 스티커, 메모지, 마스킹테이프 모두 층별로 정리해 책상 옆에 두고 사용해 보세요.

또한, 마테 감개라는 누드카드도 있습니다. 자주 쓰는 마테의 경우, 마테 감개에 일정한 양만 감아 보관하면 간편하게 휴대 가능하며, 사용하기도 편리합니다.

# 너도 나도 다꾸러

"다꾸러: 다꾸를 하는 사람"이라는 말이 생겼을 정도로 요즘은 다이어리를 꾸미는 사람들이 정말 많은데요. 다양한 다꾸 방법, 활용도 좋은 아이템 등 다꾸를 하며 필요한 정보들을 얻기도 하고 금손으로 꾸며진 다이어리를 구경하며 대리 만족하기 딱! 좋은 다꾸러들을 에뚜알이 소개하고자 합니다.

 인스타그램

## @eddu_r_

에뚜알로 활동중인 저는 다꾸러로서 다양한 다꾸들을 업로드 중인 인스타그램 계정을 사용하고 있습니다! 이 책에서 다 보여 드리지 못했던 에뚜알스러운 다이어리 꾸미기를 구경하고 싶으신 분들 구경오세요!

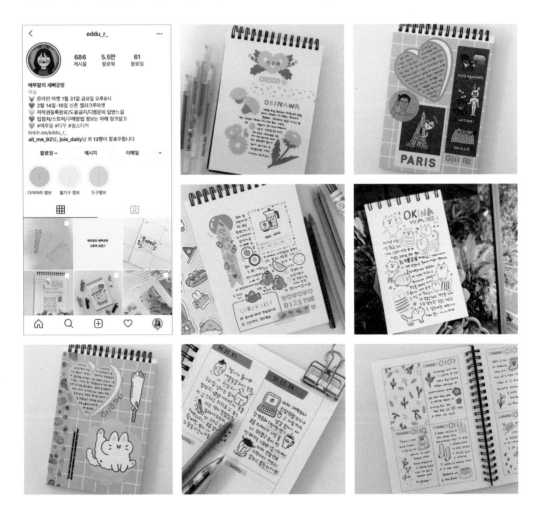

## @seoticker

"안녕하세요! 문구를 좋아하는 서티커라고 합니다. 서영이라는 원래 이름과 가장 좋아하는 문구인 스티커를 합쳐 지은 '서티커'라는 이름! 스티커를 좋아하여 직접 만들고, 사람들과 함께 사용하며 재미를 느끼는 중입니다."

이미 인스타그램에서 유명한 다꾸러 서티커님! 여러 가지 스티커를 꿀조합으로 다꾸하는 금손 다꾸러 중 한 분입니다. 무지 다이어리에 알록달록하고 발랄한 느낌의 다꾸를 좋아하시는 분들께 추천합니다.

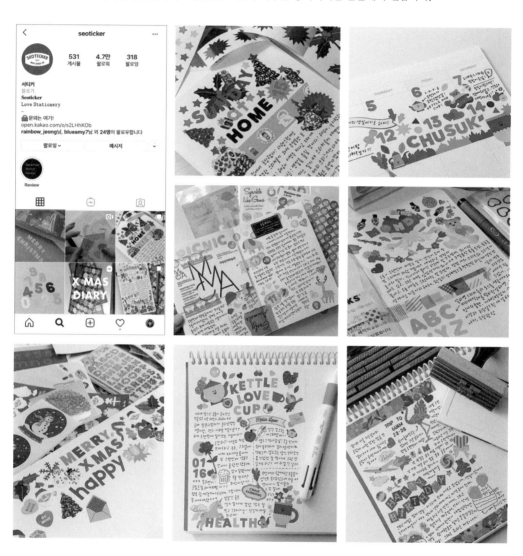

## @heeya__s2

"다양한 종이와 빈티지한 것들을 좋아하는 희야의 다꾸 계정입니다."

보고만 있어도 마음이 편안해지는 감성 가득한 다꾸를 하는 다꾸러 희야님! 사진 한 장에 담긴 소품 하나하나도 빈티지한 감성이 담겨 있는 희야님의 인스타그램입니다. 빈티지한 다꾸와 감성적인 다꾸를 좋아하시는 분들께 추천합니다.

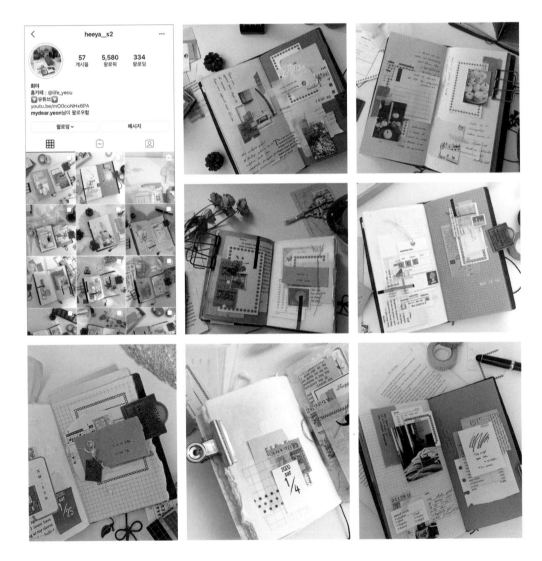

## @blueamy7

"레트로한 감성이 가득한 에이미의 다꾸 계정입니다. 외국 하이틴 영화에 나오는 여주인공이 쓸 것 같은 느낌으로 다이어리를 꾸미고 있습니다."

정말 하이틴 영화의 여주인공 다이어리를 보는 것만 같은 다꾸러 에이미님! 화려하면서도 레트로, 키치 감성이 가득한 다이어리를 구경하러 오세요!

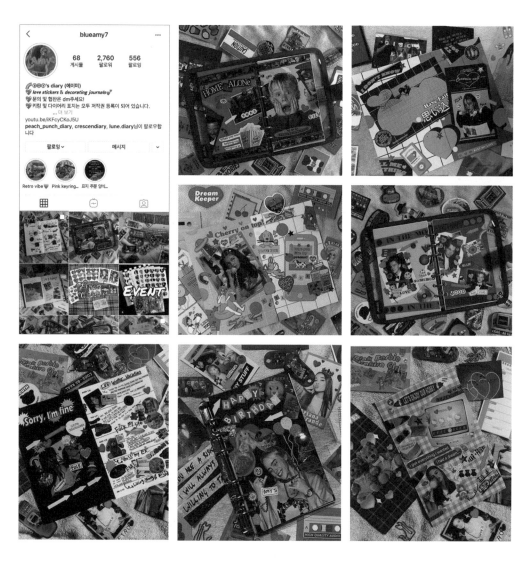

 유튜브

## 채널 : DIARY PEACH PUNCH

"하고 싶은 대로 다꾸하는 보짠의 PEACH PUNCH DIARY입니다."

이런 아이템으로 이런 다꾸도 할 수 있구나?! 창의력이 가득해 다꾸가 마치 하나의 작품 같은 다꾸러 보짠님입니다. 다양한 다꾸 꿀팁들을 배울 수 있는 보짠님의 채널로 구경가자구요!

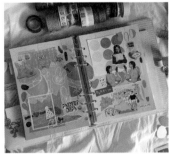

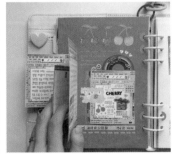

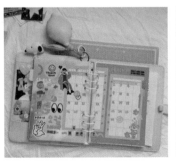

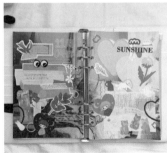

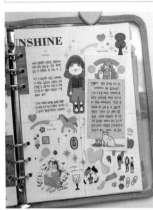

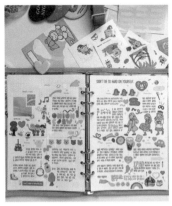

## 채널 : SunnysideSoop수프

"대부분 다꾸러, 종종 스디카 공장장이 그리고 조잘거리는 유튜바 수프입니다."

다꾸할 때 영상 하나 틀어 두고 다꾸하면 하루의 피로가 풀리는 힐링 같은 다꾸러 수프님! 누구도 따라 할 수 없는 수프님만의 다꾸, 수프님과 함께 수다떨듯이 다꾸해 볼까요?

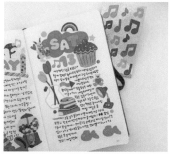
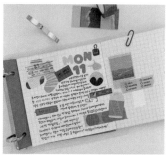
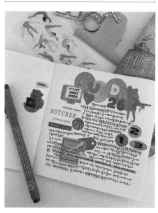
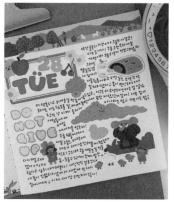

# 사부작 사부작
# 에뚜알의 핸드메이드

**1판 1쇄 발행**   2020년 3월 10일

**저　자** | 에뚜알(이셋별)
**발행인** | 김길수
**발행처** | 영진닷컴
**주　소** | (우)08505 서울시 금천구 가산디지털2로 123
　　　　　월드메르디앙 벤처센터 2차 10층 1016호
**등　록** | 2007. 4. 27. 제16-4189호

© 2020. (주)영진닷컴

ISBN | 978-89-314-6192-3

http://www.youngjin.com

YoungJin.com Y.
영진닷컴